名家临名碑

何绍基临石门颂

江吟 主编

西泠印社出版社

何绍基与《石门颂》

戴家妙 李炳逸

《石门颂》，全称《故司隶校尉楗为杨君颂》，东汉建和二年（一四八）刻于陕西汉中石门隧道西壁，通高二百六十一厘米，宽二百零五厘米，隶书二十二行，每行三十字，额题『故司隶校尉楗为杨君颂』。此摩崖记载汉中太守王升为顺帝初年的司隶校尉杨孟文力驳众议、数上奏请复修褒斜道的功绩而作的颂词，是研究褒斜道通塞、变迁的重要史料。一九六七年因在石门所在地修建大型水库，遂将此摩崖从崖壁上凿出，于一九七一年迁至汉中市博物馆，保存至今。

关于《石门颂》的记载，最早见于北魏郦道元的《水经注·沔水》，文中说道：『褒水又东南历小石门。门穿山通道，六丈有余。刻石言：汉明帝永平中，司隶校尉楗为杨厥之所开，逮桓帝建和二年，汉中太守同郡王升，嘉厥开凿之功，琢石颂德。』因石刻有『杨君厥字孟文』之句，郦道元误以杨厥为其名，故宋欧阳修《集古录》、赵明诚《金石录》皆称《石门颂》为『杨厥碑』。独洪适在《隶释》中将《石门颂》中的『杨君厥字孟文』与《杨淮碑》中的『杨君厥讳淮字伯邳』句互相参校，始证『厥』字其实是语助，并非名讳。

《石门颂》的书法高古浑朴，与陕西略阳的《郙阁颂》、甘肃成县的《西狭颂》并称『汉三颂』，历来评价极高。清人杨守敬《激素飞清阁评碑记》云：『其行笔真如野鹤闲鸥，飘飘欲仙。六朝疏秀一派，皆从此出。』王昶《金石萃编》赞道：『是刻书体劲挺有姿致，与开通褒斜道摩崖隶字疏密不齐者，各具深趣，推为东汉人杰作。』张祖翼

更在题跋中称：『其雄厚奔放之气，胆怯者不敢学，力弱者不能学也。』结合前人的评述，不难发现，《石门颂》的书法因为是直接刊刻于崖壁之上，所以它的风格与庙堂经典一路的碑刻有所不同——结字疏秀宕逸，行笔从容，不激不厉，与篆籀之法相通，给人以高古的审美感受，显得格外天真烂漫，气势恢宏。

何绍基的隶书在清代颇负盛名，取法广博，风格独特。他的隶书很难说是出于某个碑某个帖，但凡汉隶中的经典名作，如《张迁碑》《礼器碑》《乙瑛碑》《曹全碑》《石门颂》《华山碑》《衡方碑》等等，他都涉猎临习，用功极勤。作品不仅具有浑厚凝重的金石气象，还透露出清新雅逸的文人气息。他与那个时代的许多文人一样，醉心于金石，访碑捶拓，庋藏甚富。常年的鉴藏活动，不仅给他带来了开阔的视野，同时也滋养着他的书法，因此他的各种书体总透露出一种古意和恣肆。

何绍基在《东洲草堂金石诗·借钩杨又云（继振）所藏〈娄寿碑〉》中写道：『……许我借归真大惠，江南旧梦重温燖。午窗描取一两幅，夜睡摹想画破衾。桂张二宝倘并到，何惜十指松煤黔。』自注：『桂相国（桂馥，一七三六—一八〇五）藏《华山碑》，张松屏藏宋拓《石门颂》，俱欲借钩。』诗中描绘他在借得友人所藏的《娄寿碑》后，醉心勾描，至睡梦中仍不忘摹想，甚至画破被子。同时，他又想到，如果桂馥所藏的《华山碑》与张松屏所藏的《石门颂》能一并借到，哪怕日夜勾描，十指被松烟墨染黑也在所不惜。这样的心境与感情流露，足见他对汉碑名拓的痴迷喜爱。

遍检何绍基的日记与诗文集，我们发现他所收藏学习的《石门颂》拓本主要有三个本子：

一是道光五年（一八二五），他在济南得明代奚林和尚旧藏《石门颂》拓本。

二是山东历城周永年『藉书园』所藏《石门颂》旧拓四幅。在《东洲草堂金石诗·朱时斋、杨旭斋来看〈石门颂〉》中，他说道：『《石门颂》者，藉书园所藏旧拓共四幅，流落散失。陈晋卿得第四幅，留置吾斋；既而杨旭斋以首、二幅来，因追述癸未、甲申旧游，话及蒋伯生、周通甫、杨徵和、张渌卿、朱季直，及仲弟子毅，皆成古人，凄然有作』中，

李子青以第三幅来，遂成全璧。得奚林和尚所藏《石门颂》及《张黑女铭》，忽忽三十五年矣。」

三是咸丰五年（一八五五）四川嘉定知府李文瀚赠本。在《跋石门颂拓本》（《东洲草堂金石跋》）中，他写道……

『咸丰乙卯（一八五五）初秋，余已卸蜀学使事，即为峨眉之游，先至嘉定府，为李云生（李文瀚，字云生）太守款留署斋者三日，论古谈诗，荷花满眼，至为酣洽，插架书帖甚富，浏览之余，快为题记。见余心赏是拓，临别遂以持赠……拓本甚旧，非百年内毡蜡，余所藏《孟文颂》此为第三本。同治癸亥。』

何绍基早在二十七岁时，便收藏了《石门颂》拓本。而他正式临写《石门颂》则要到咸丰八年（一八五八），已是花甲之年。上海中华书局一九二四年出版的《何子贞临〈石门颂〉真迹》，有正书局一九二五年出版的《何子贞临〈石门颂〉〈礼器碑〉合册》，商务印书馆一九二六年出版的《何道州临汉碑十册》之《蝯叟临〈石门颂〉》，日本中央公论社一九七七年再版的《书道艺术》第十卷《何绍基临〈石门颂〉》，河北美术出版社一九八八年出版的《何绍基临〈石门颂〉残本》，西泠印社出版社二〇一一年出版的《何绍基临石门铭册》，均是其晚年手迹。

通过何绍基临习的传世汉碑墨迹及诸多记载，我们发现他的隶书之所以能在有清一代众多隶书名家中脱颖而出，独领风骚，不仅因为他有着惊人的毅力，更因为他有着不凡的智慧。

据其孙何维朴回忆：『咸丰戊午（一八五八）先大父年六十，在济南泺源书院，始专习八分书，东京诸石，次第临写，自立课程。庚申（一八六〇）归湘，主讲城南，隶课仍无间断，而于《礼器》《张迁》两碑用功尤深，各临百通。』又如马宗霍所说：『（子贞）暮年分课尤勤，东京诸石，临写殆遍，多或百余通，少亦数十通。』何绍基的书法在当时已颇负盛名，但他并没有陶醉于自己所取得的成就，六十岁仍然坚持日课，数十通、数百通地临写，足见他对隶书的执着，是发了『大愿心』的。这也与那些『朝学执笔，暮已自夸其能』之徒形成了鲜明的对比。

除了临古精勤之外，何绍基在学习汉隶的过程中也十分讲求方法——『次第临写，自立课程』。以咸丰八年

（一八五八）十一月的日课为例……「初三日，临《礼器碑》。初五日，临《礼器碑》第一番毕。初七日，《礼器碑》二

番竟。初十日，临《石门颂》竟。十三日，《礼器碑》第三番竟。十五日，临《史晨前后碑》竟。十八日，《礼器碑》

临第四通竟，接《道因碑》。廿七日，《道因碑》完，接《礼器碑》。」（《何绍基日记》）在临写的过程中，他「或取其神，

或取其韵，或取其度，或取其势，或取其用笔，或取其行气，或取其结构分布」（《书林藻鉴·书林纪事》）。是故每一

次的临写看似极为相似，其实次次有所不同，次次有新的解读。

在《东洲草堂金石跋·跋小字麻姑山仙坛记旧拓本八则》中，他说道：「古人刻石，先神气而后形模，往往形模

不免失真，神采生动殊胜。后人刻石，专取形模，不求神气，书家嫡乳殆将失传。描头画角，泥塑木雕，书律不振，

皆刻石者误之也。虽出此等佳帖示之，真解人不易索矣。」何绍基对书法中「形」与「神」的认知十分精辟，也不难

看出他注重对碑帖「神」的把握。王潜刚《清人书评》评其晚年临作时说道：「蝯叟临书，无论何碑，只是一个字体。

吾见其临汉碑数十种，只如一种。书家固贵神似。」

将何绍基临摹的《石门颂》墨迹与《石门颂》拓本相互比较，我们可以发现，何绍基在临摹的过程中很好地把握了《石

门颂》平直疏放的结字特点，书写时全用腕力，压住笔锋，用篆书的笔意为之，行笔过程中注重逆势，涩笔缓行，故

书写出来的点画沉着劲挺，全无纤弱浮滑之病。清初以来「以篆为源」的观念深入人心，至清季仍有众多书家去践行、

探索。这其中，何绍基是最成功的一位。而在何绍基临习的诸多汉碑中，《石门颂》又是最为典型的「以篆为源」的写法，

给后来者以启迪与示范。

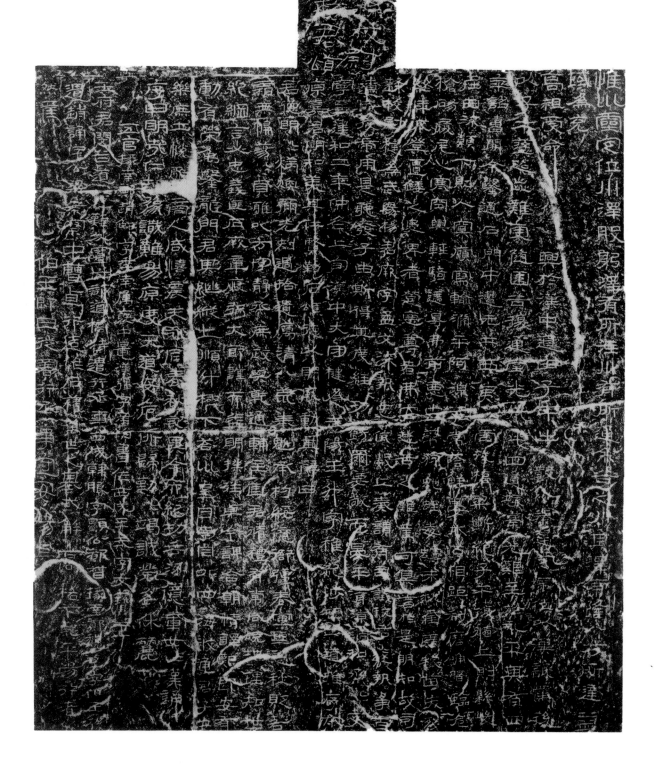

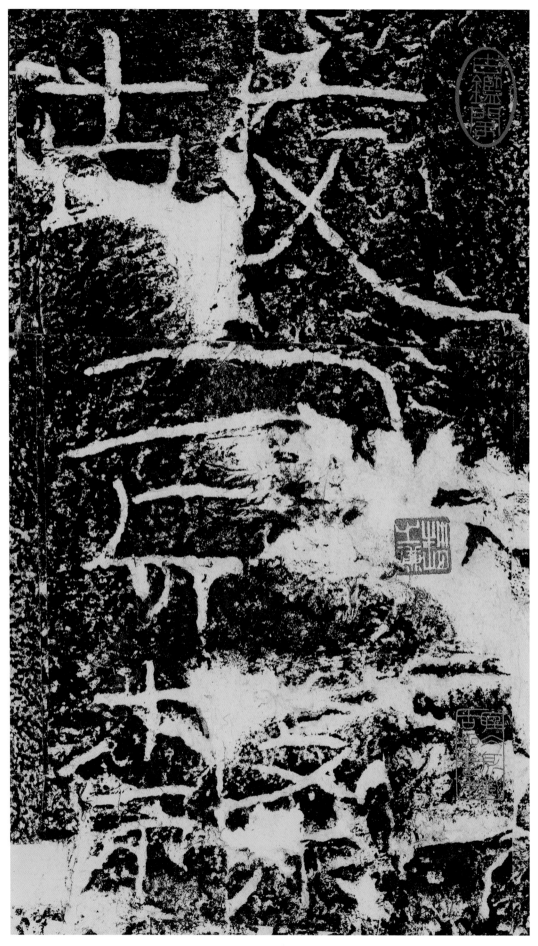

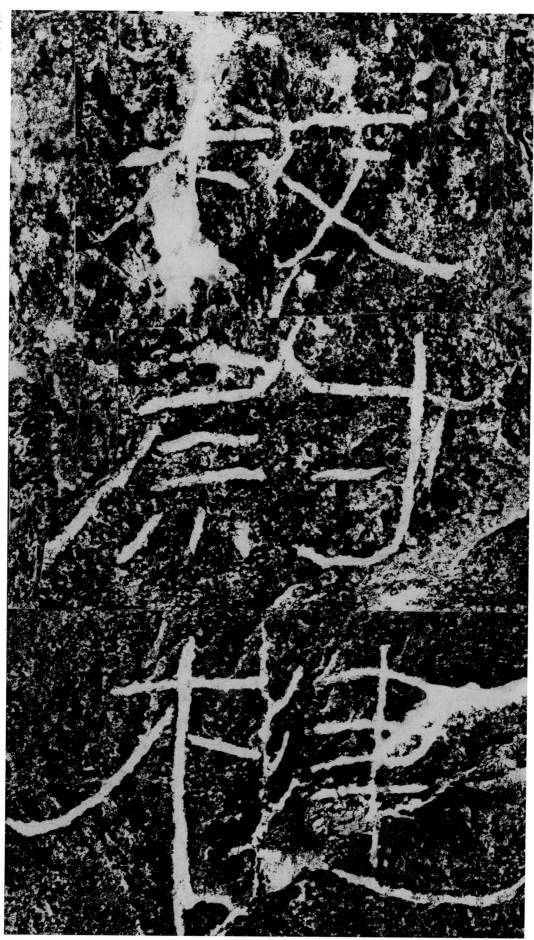

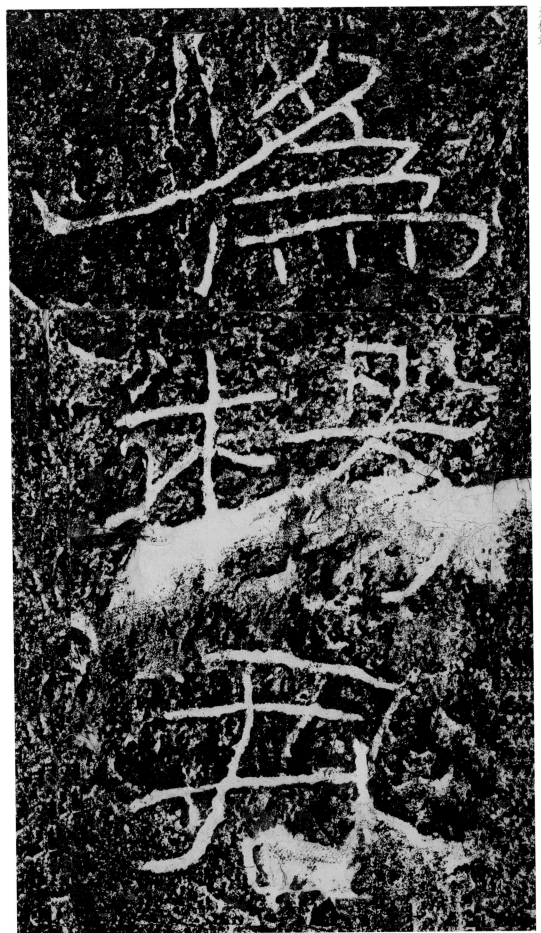

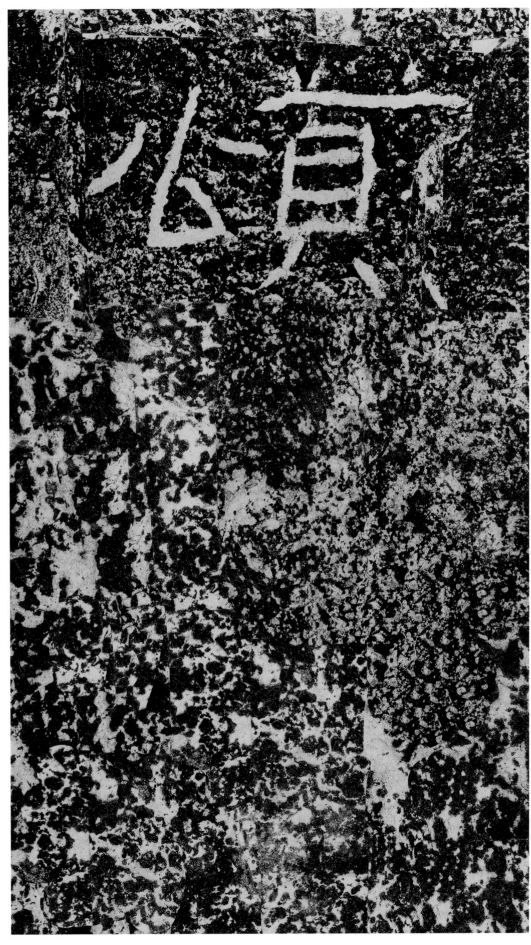

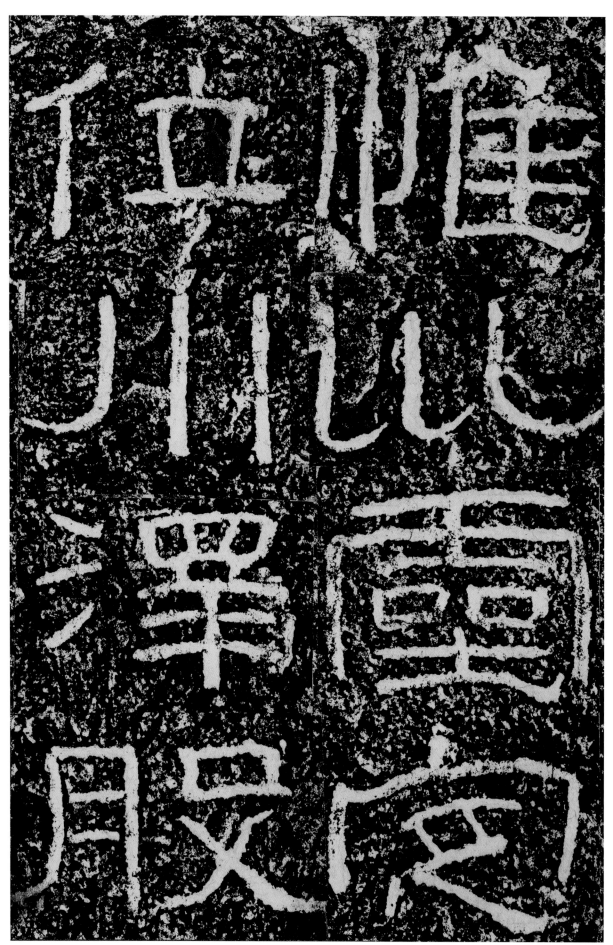

惟 仕

川

電 澤

定 殷

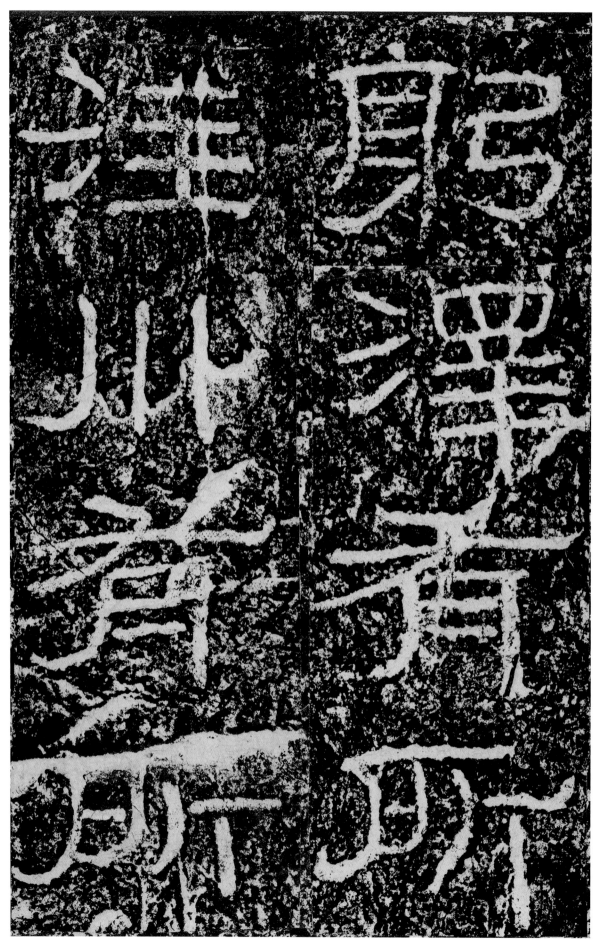

躬身注

罪澤川

有有

所所

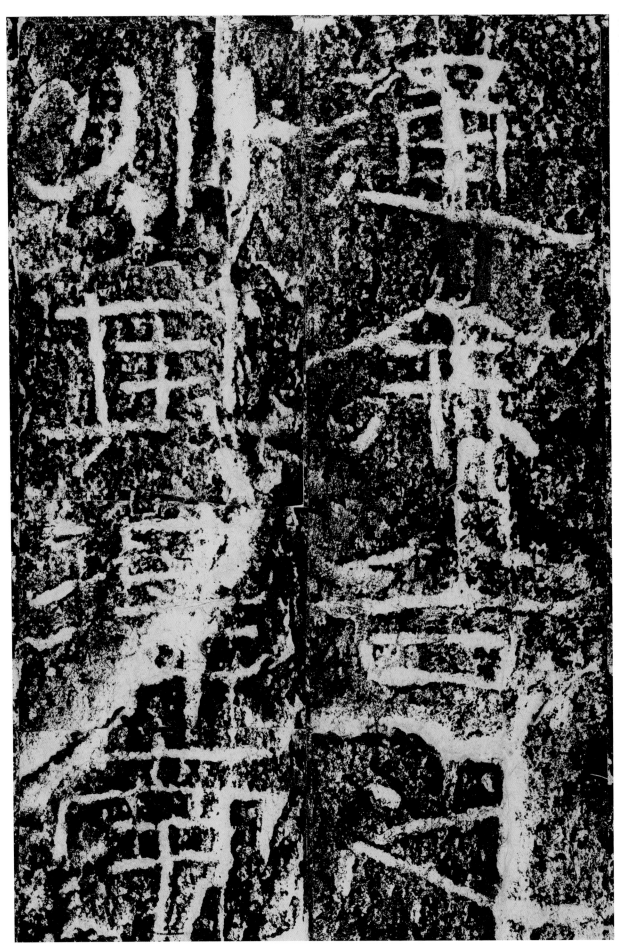

通余若必
其澤南

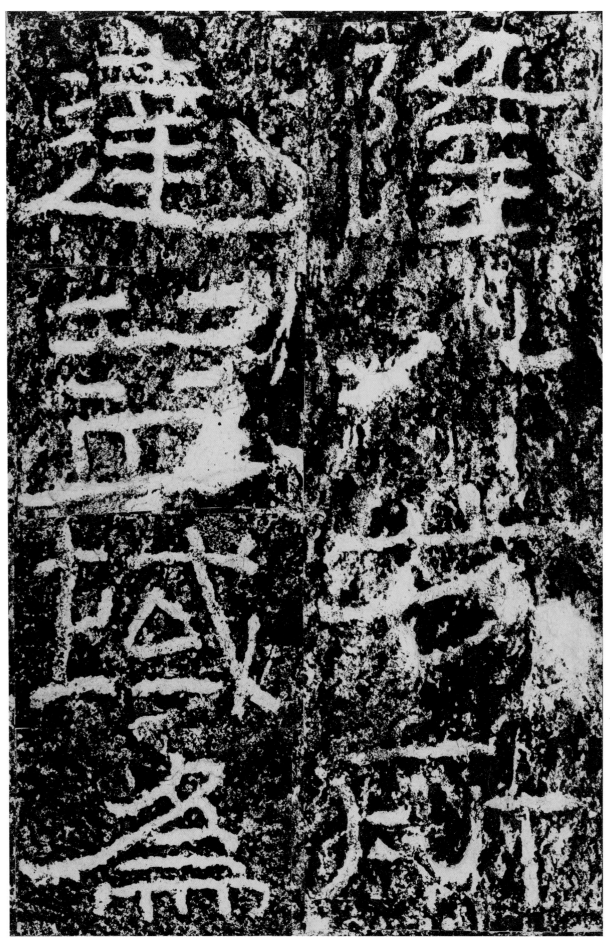

隆達
八益
方域
所為

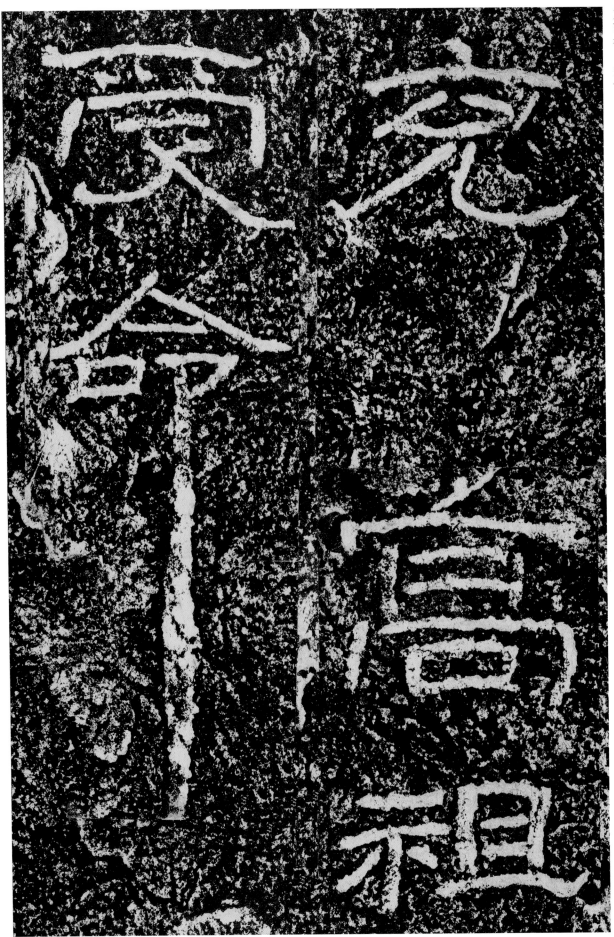

受命

克高祖

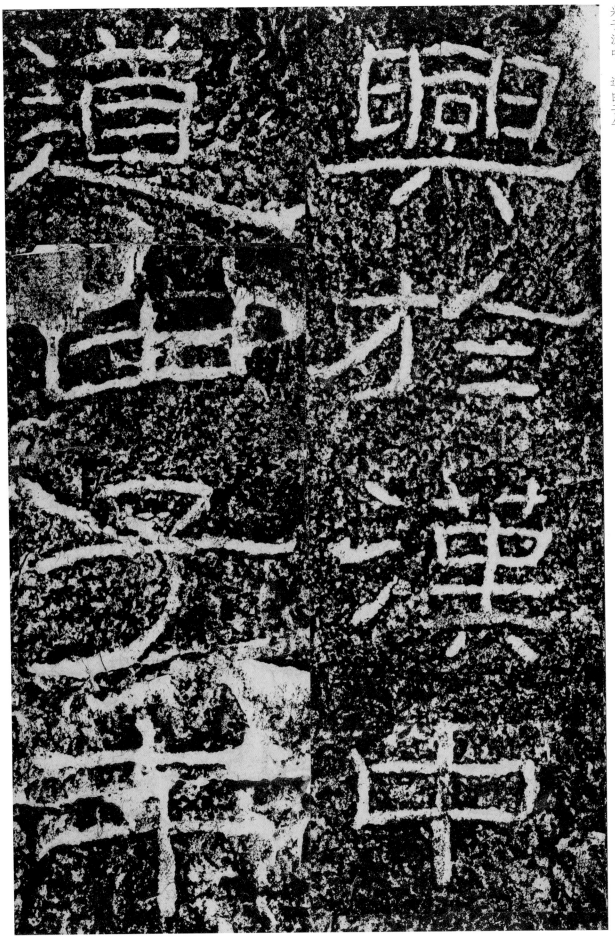

興於
道由
子中

興於

道由

子中

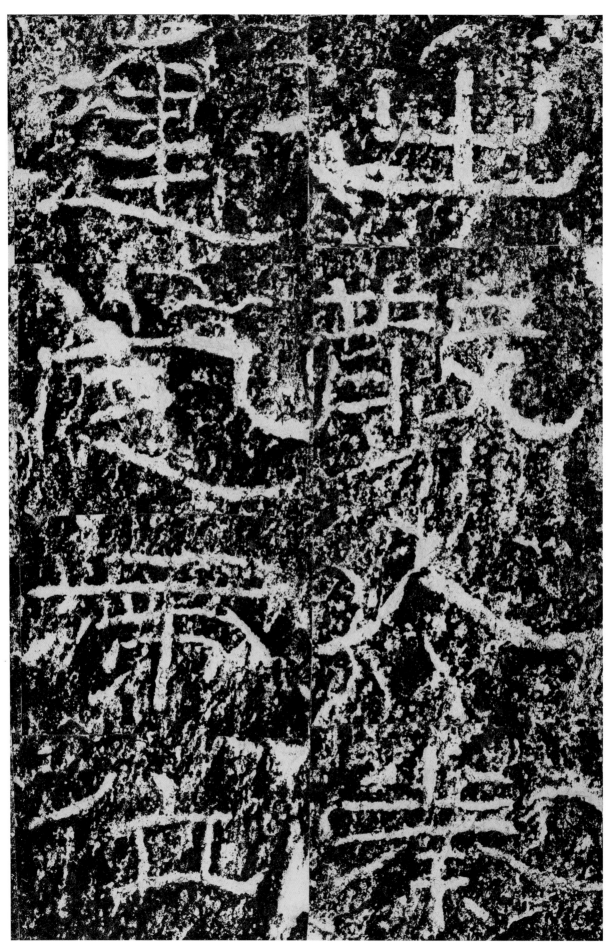

出散人秦建宅帝位

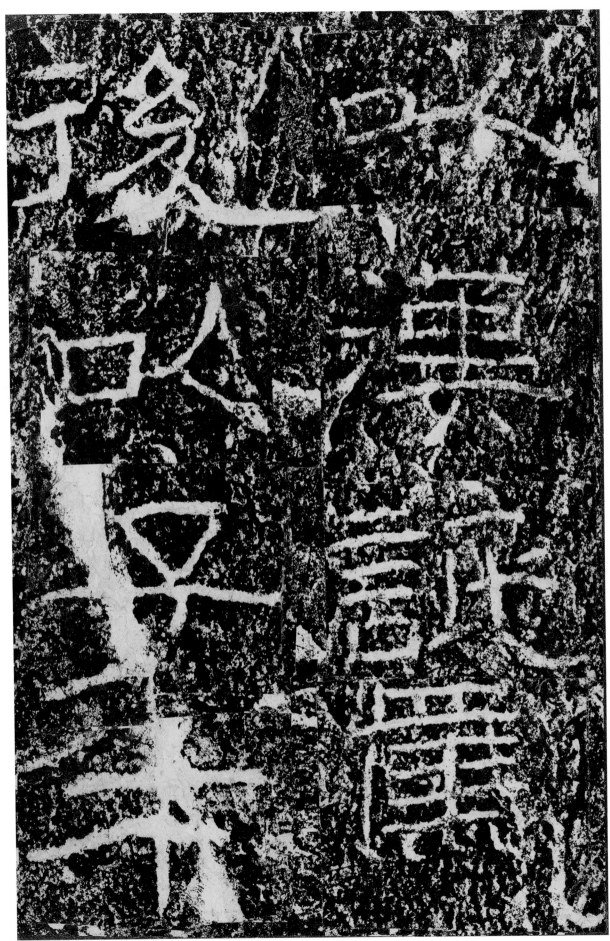

以人

後以

子訊

牛黨

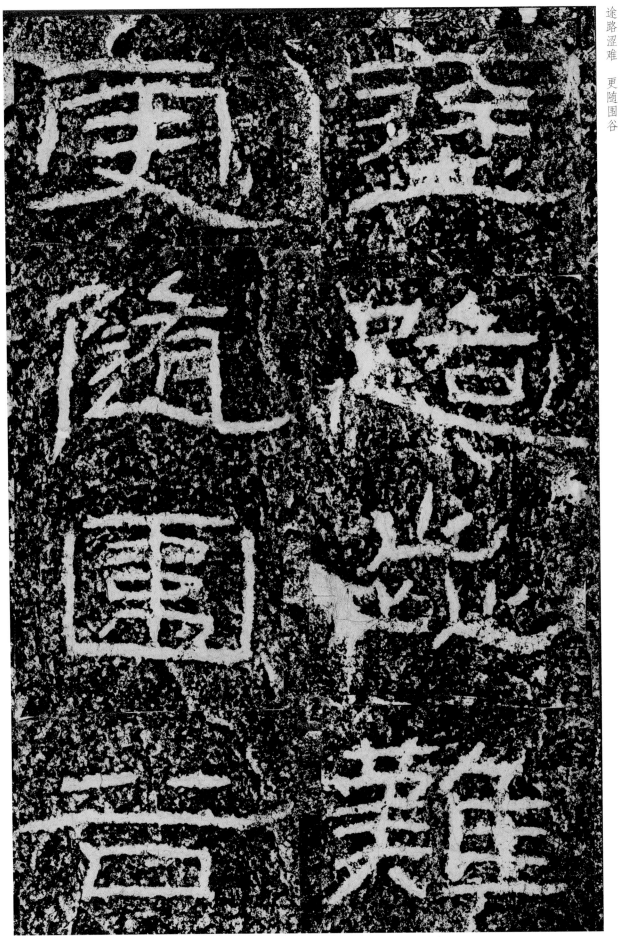

蓥更
路隨
此圍
難曰

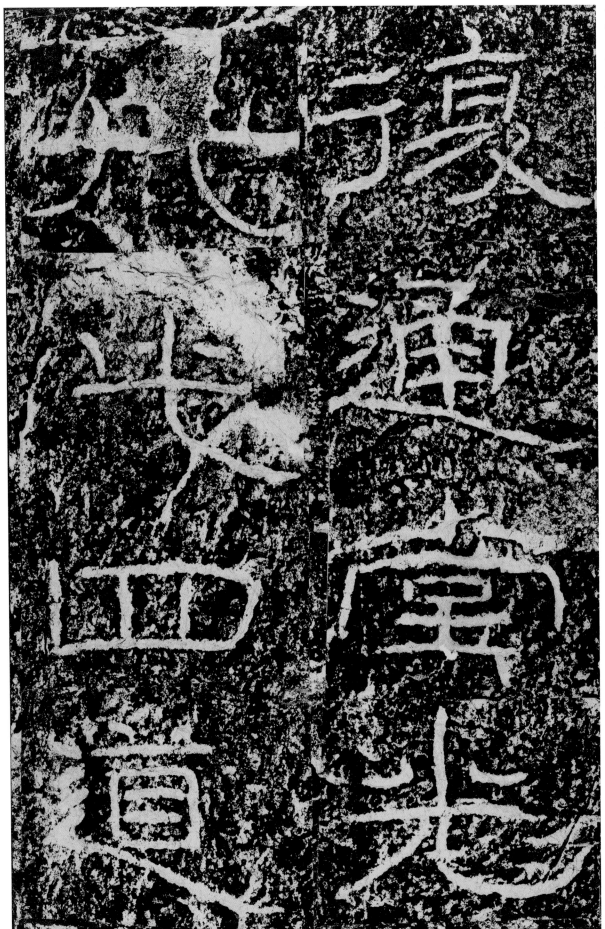

復堂光

凡此皿道

坂高大難至於永平

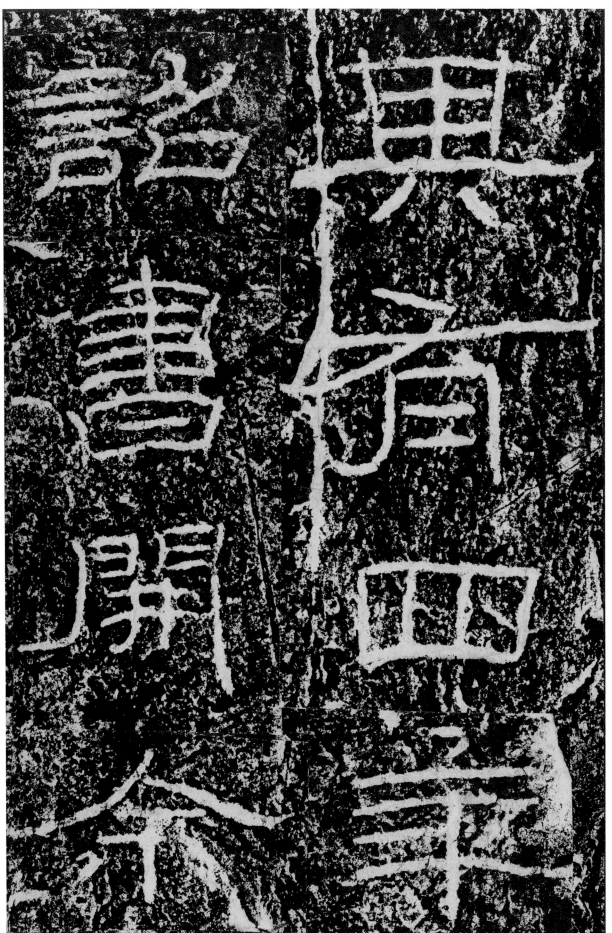

其有四聿

詔書開余

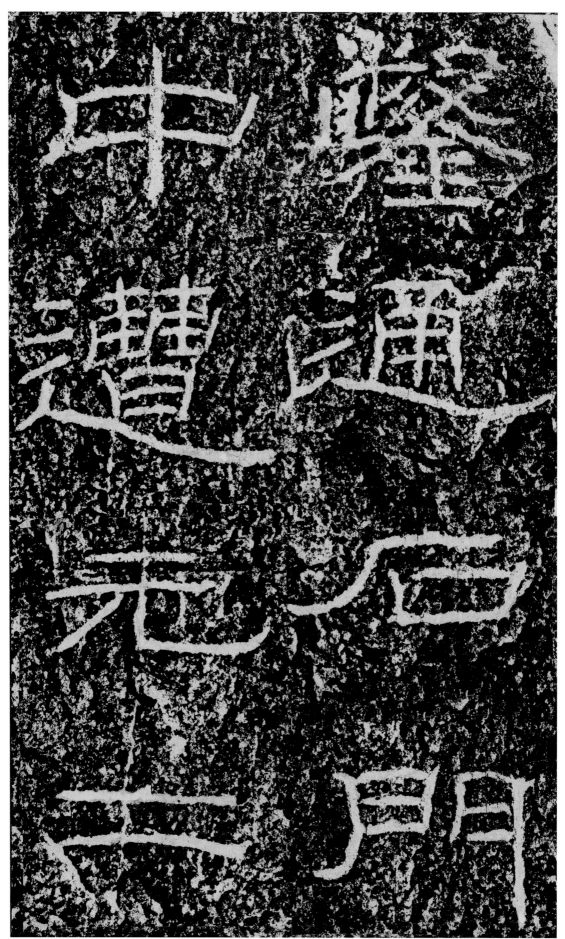

鑿通石門
中遭元二

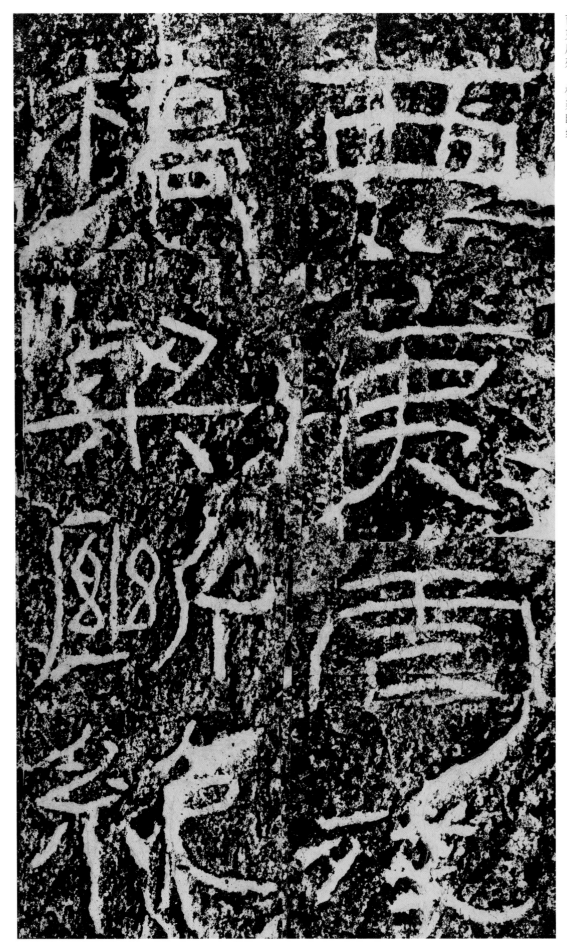

西橋

実梁

雪断

残絕

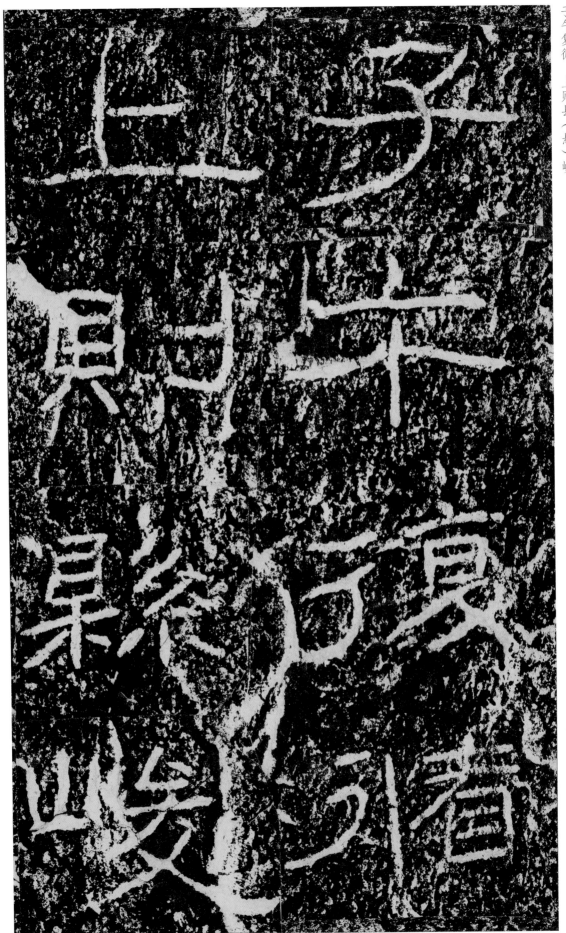

子　辛　復　循

上　則　縣　岐

貝　系　夏　山

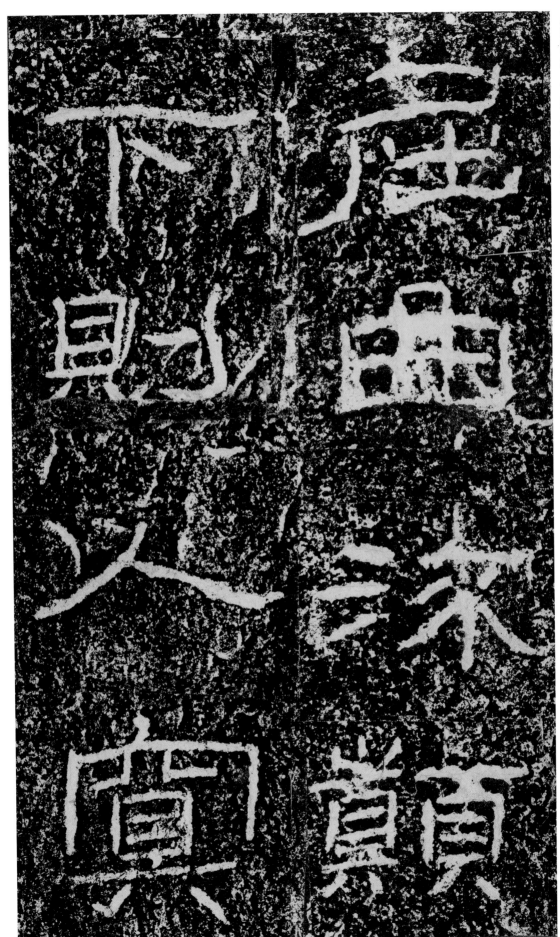

屈曲深顙

下則人賓

下見則人寳顙

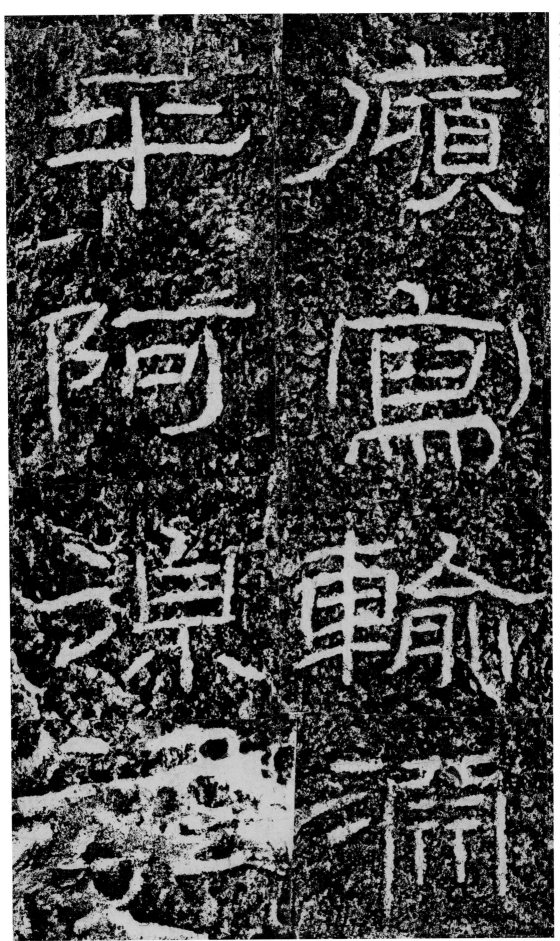

虧寫輸渝

平阿涼泥

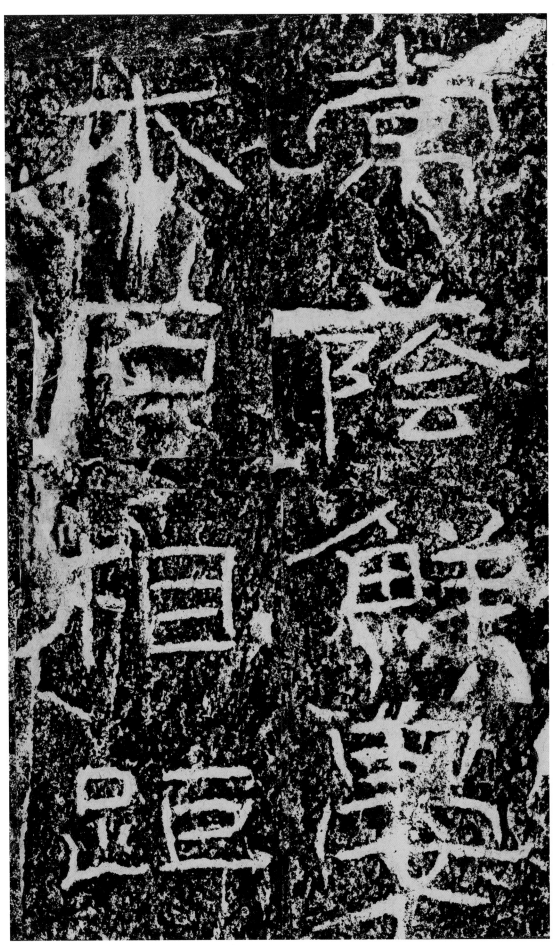

常蔭鮮羊
木石相目
木相距晏

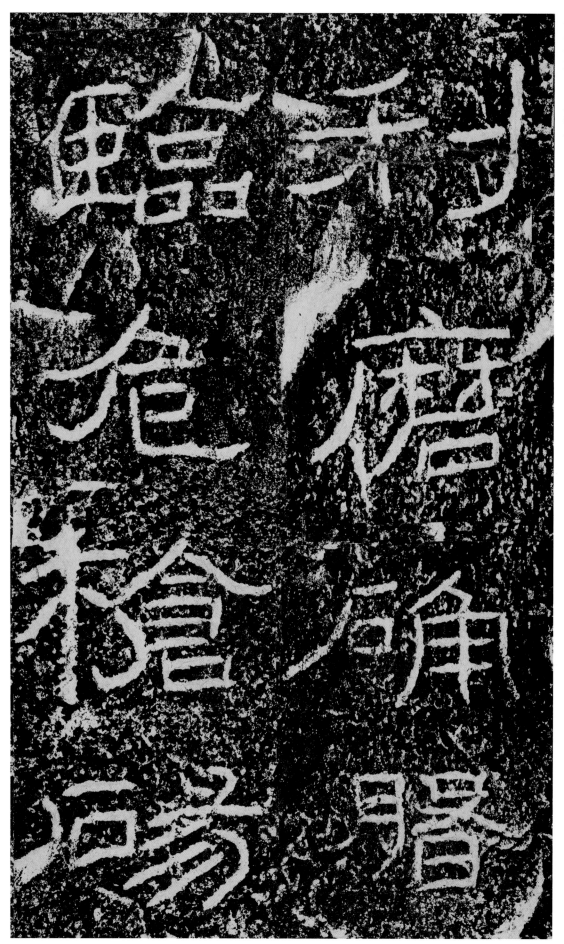

利村

臨磨

危硈

槍

石賜

昬

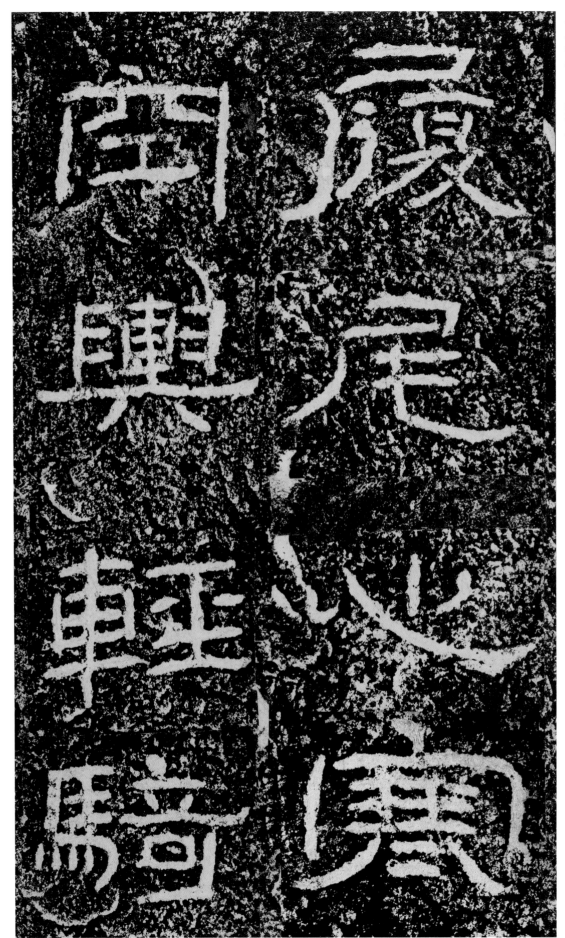

履

尾

心

寒

空

輿

輕

騎

馬

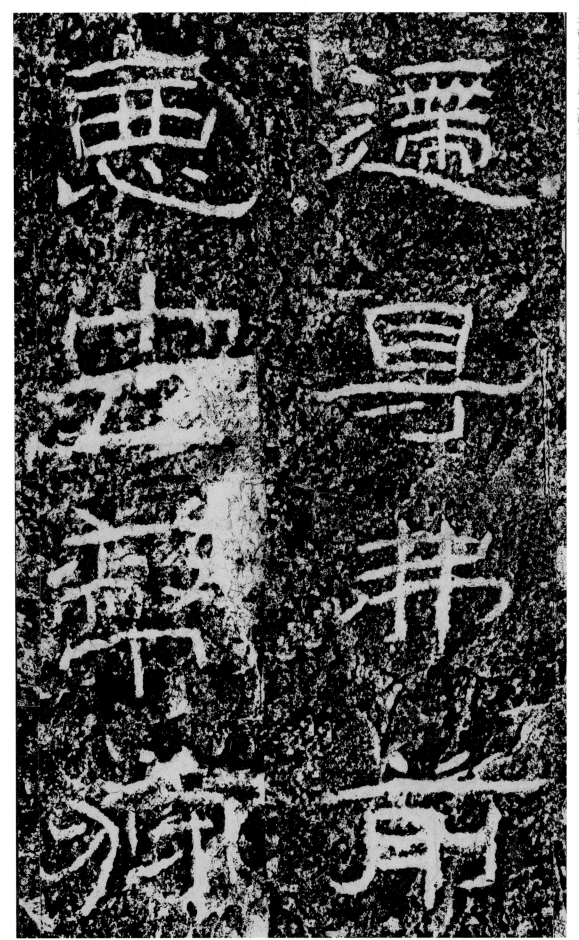

遠惠

尋安

弗瘵

前狩

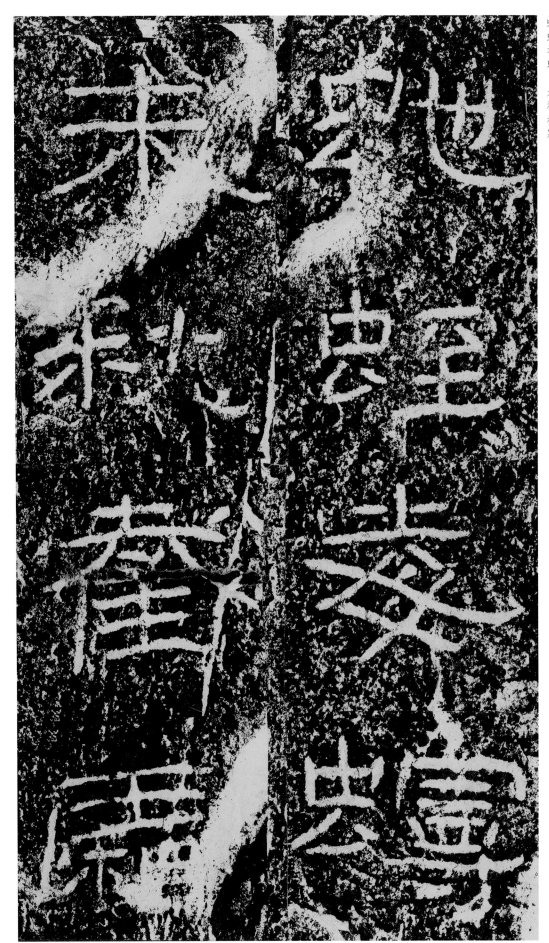

蛇未

蛭虫秋

毒截

蟭霜

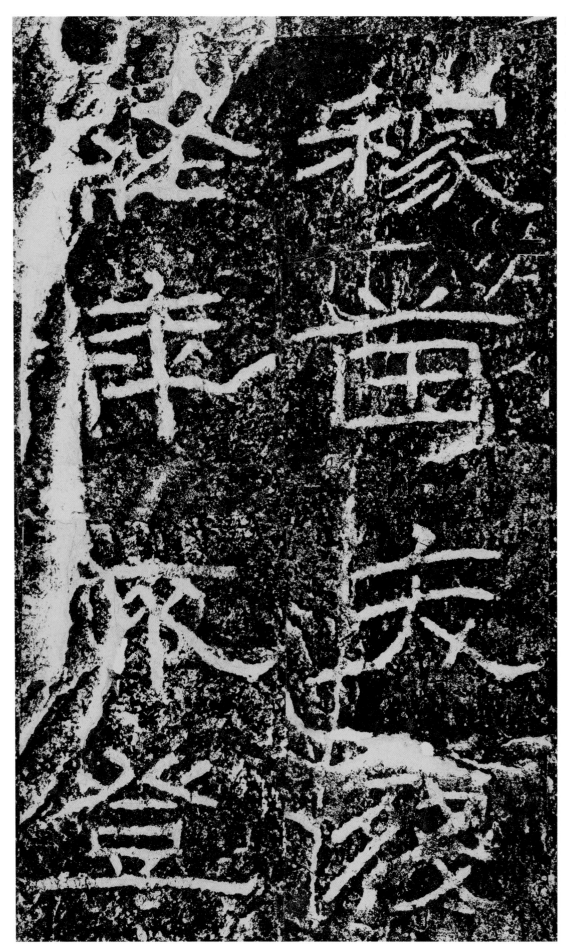

終　稼　家

丰　苗

不　麦

豈　殘

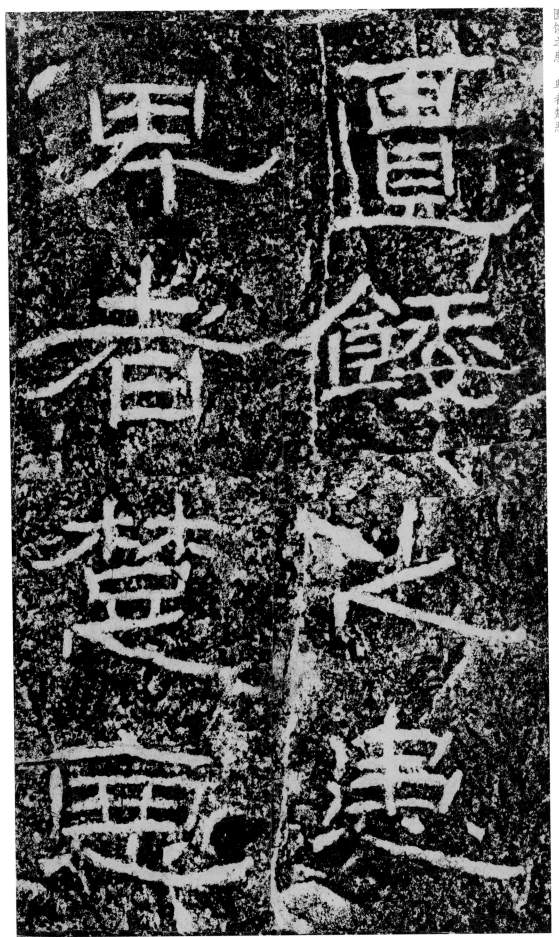

圜畀

餧者

替必

患惠

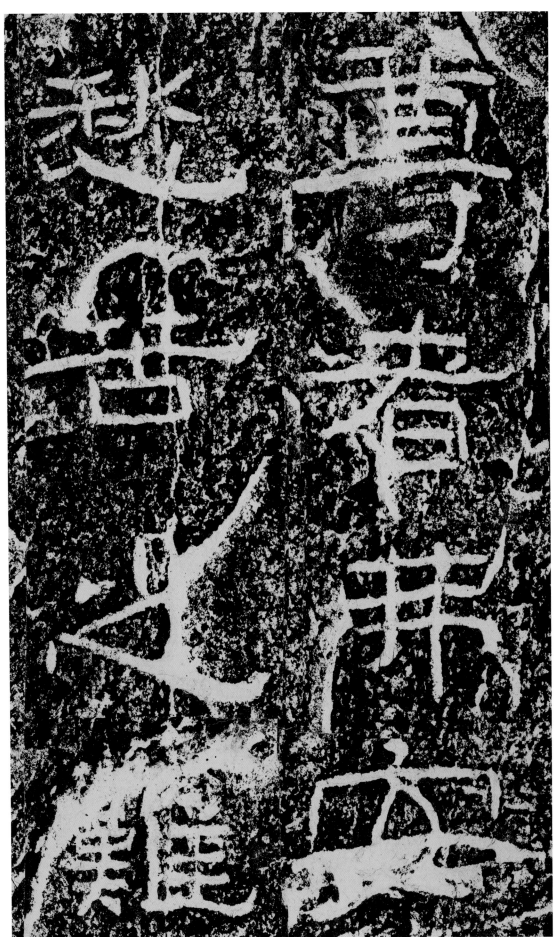

尊者弗安　愁苦之難

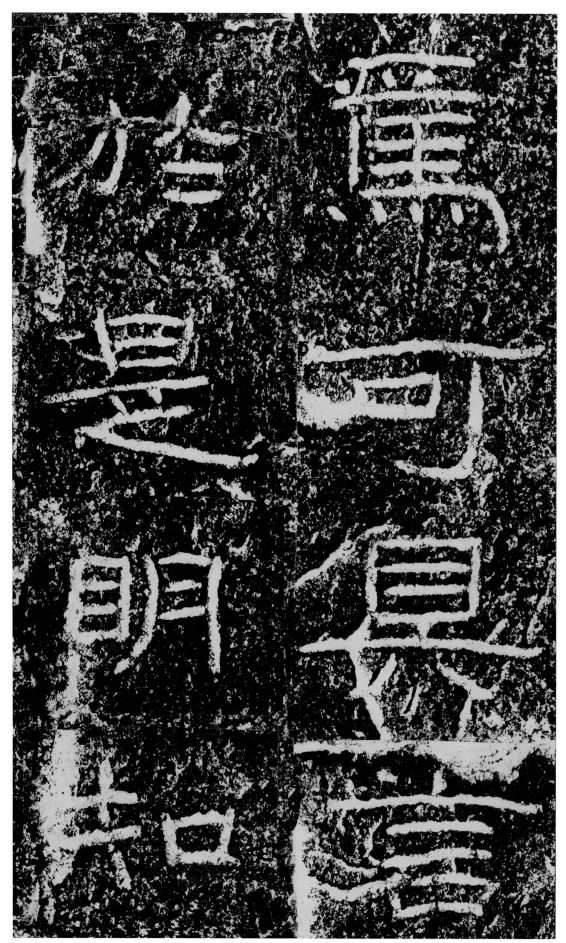

罴可具言
於是明知

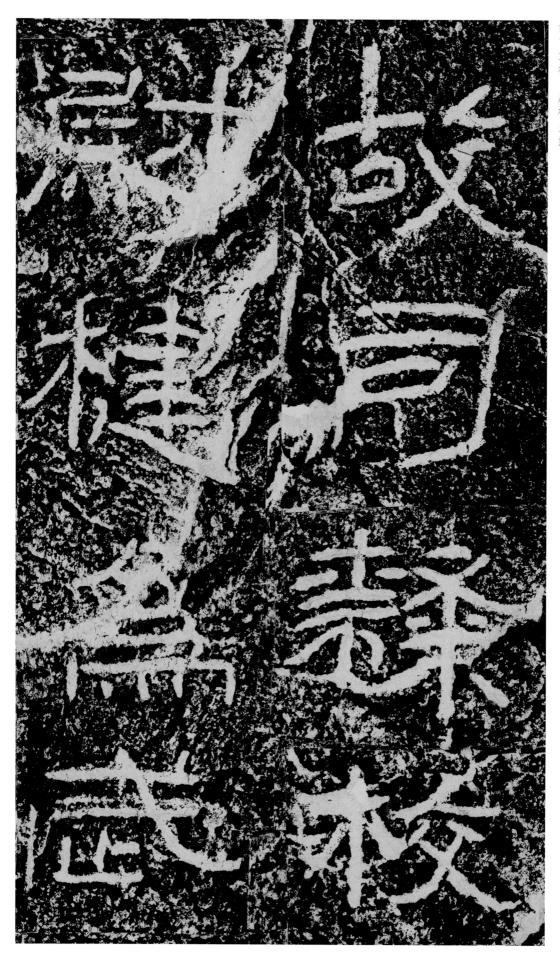

故文

司古

絲枯

校尉

建樹

武為

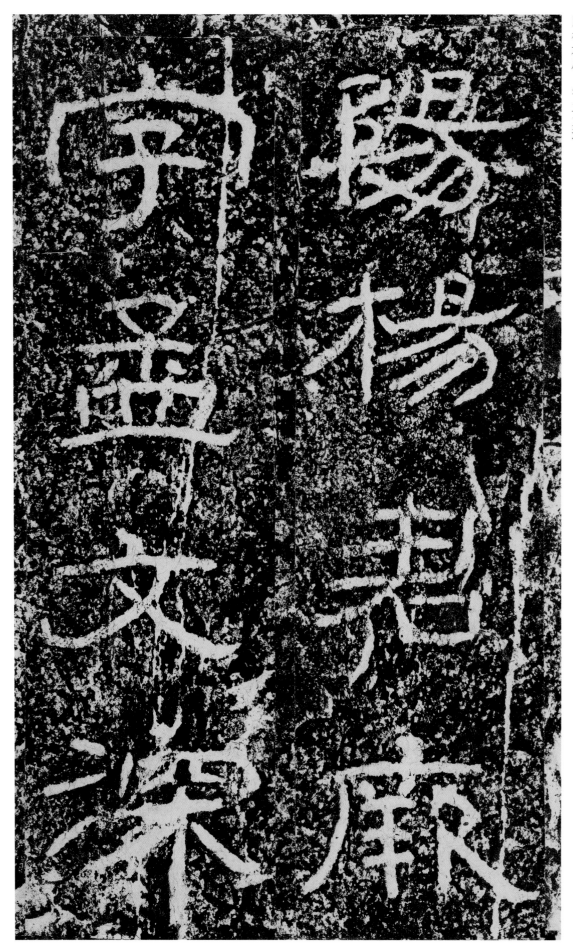

脩楊君寂
字孟文梁

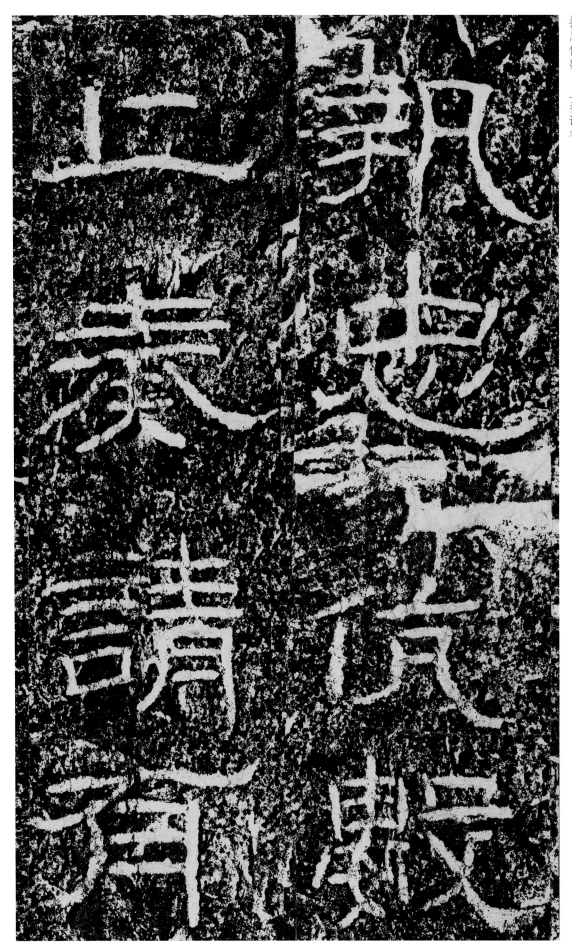

凡執上
忠奏
侯請
殷有

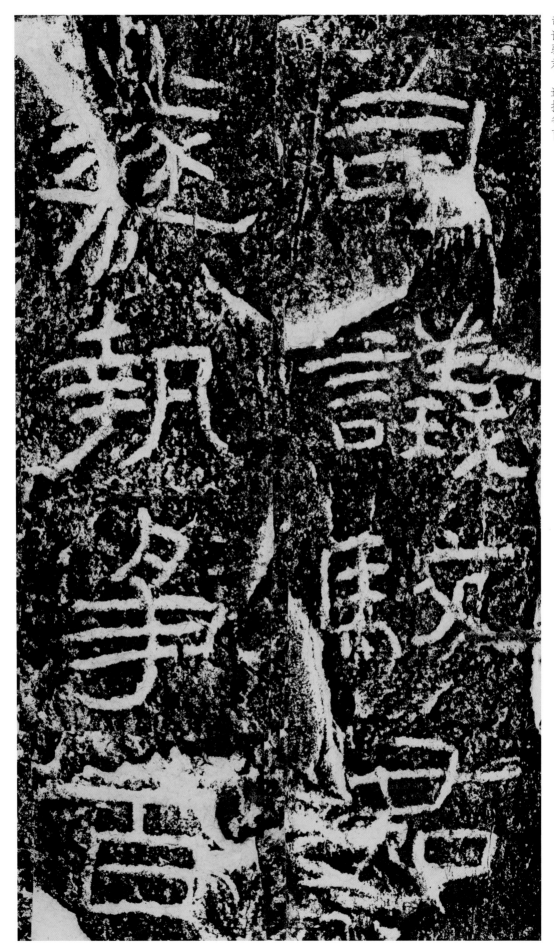

司遂

議執

駮争

君百

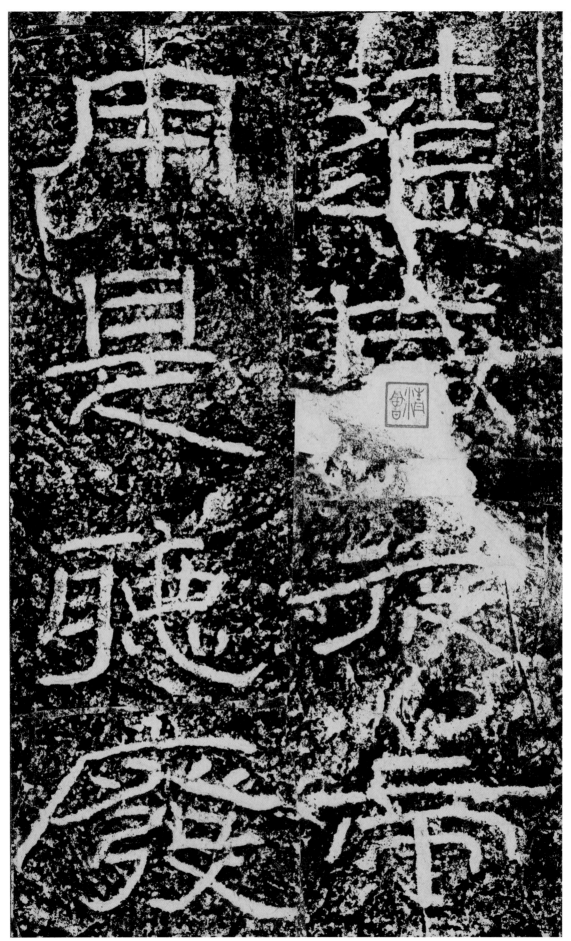

遼　用

咸　是

祾　穂

帝　發

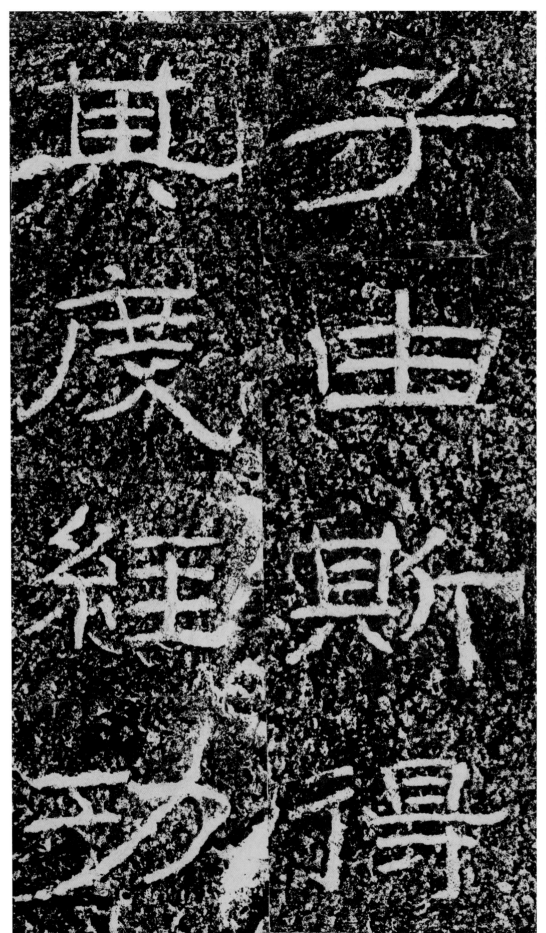

子其

由庚

斯其経

号ラ力エ

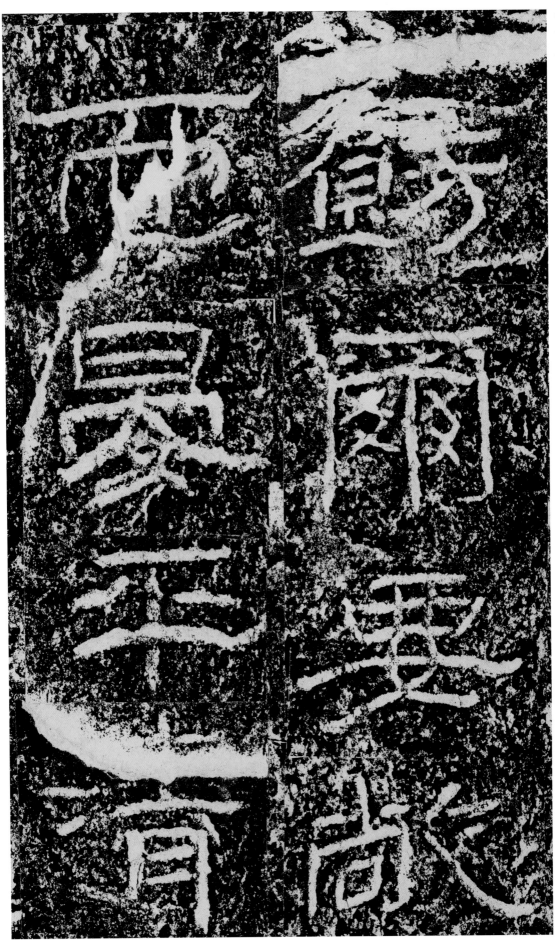

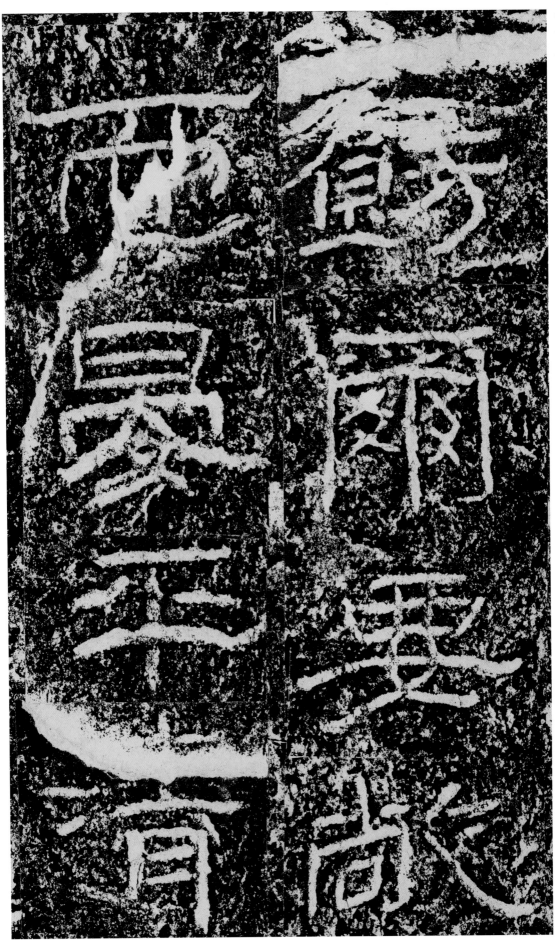

芳餗而所

爾晏

要平

故尚清

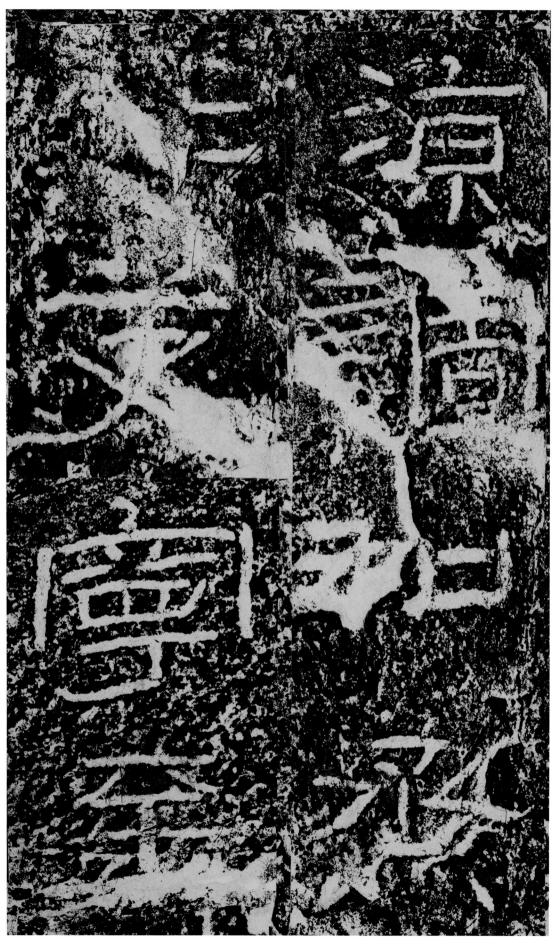

涼調和燕

艾寧至

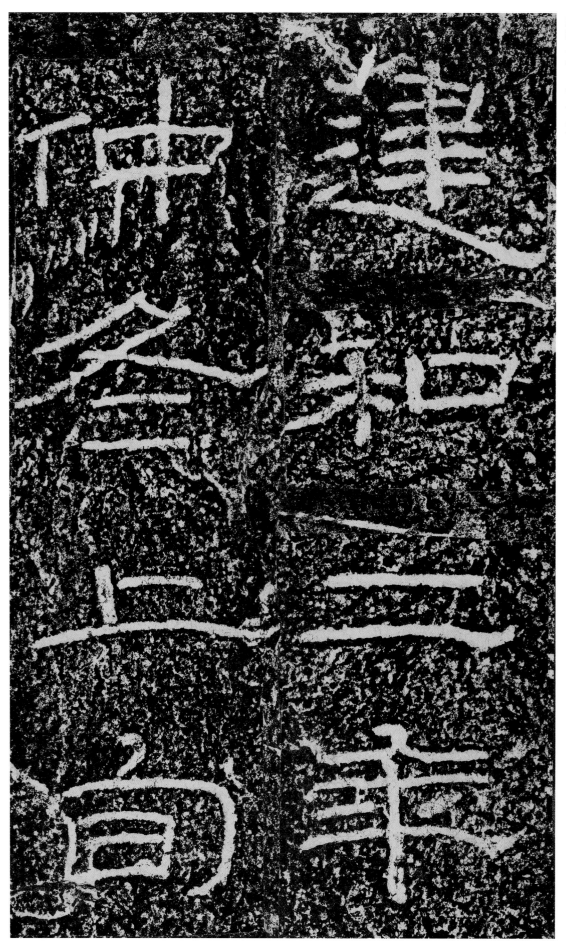

建和二年

仲冬上旬

和口二年白津

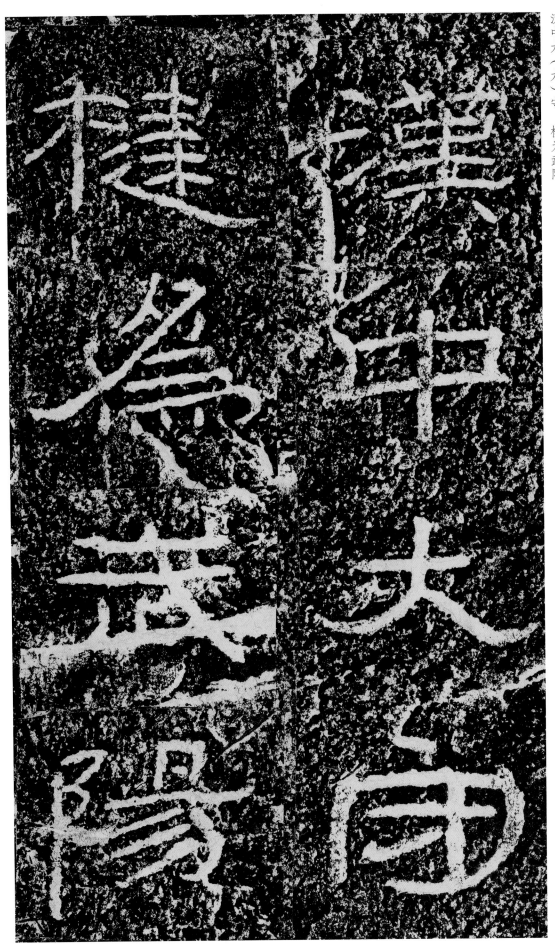

建捷
為中
蕤大
陽宇

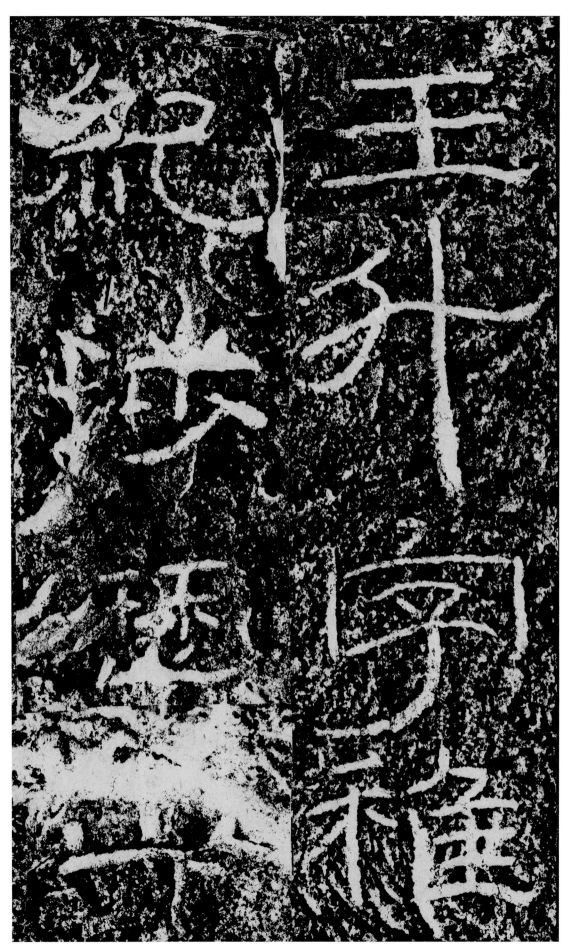

王升字稚

紀涉庭山

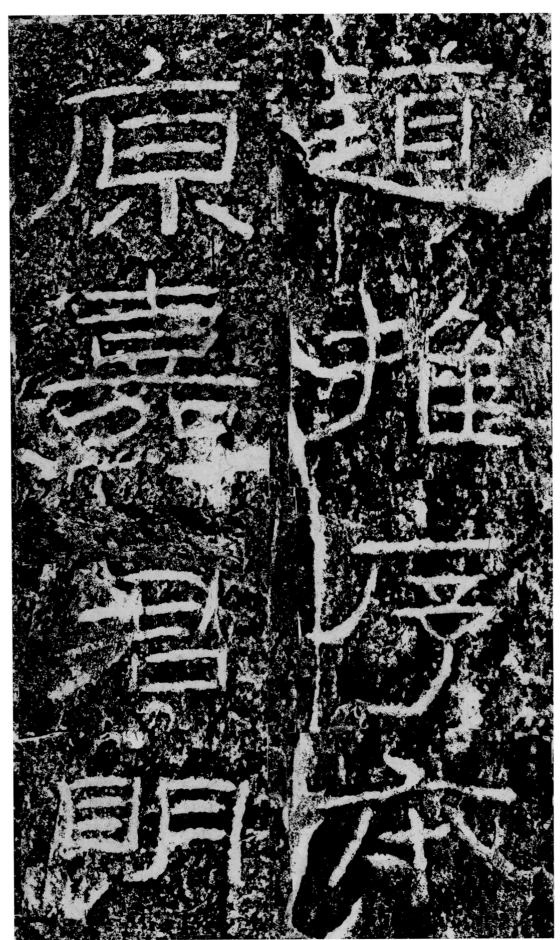

道推序本
原嘉君明

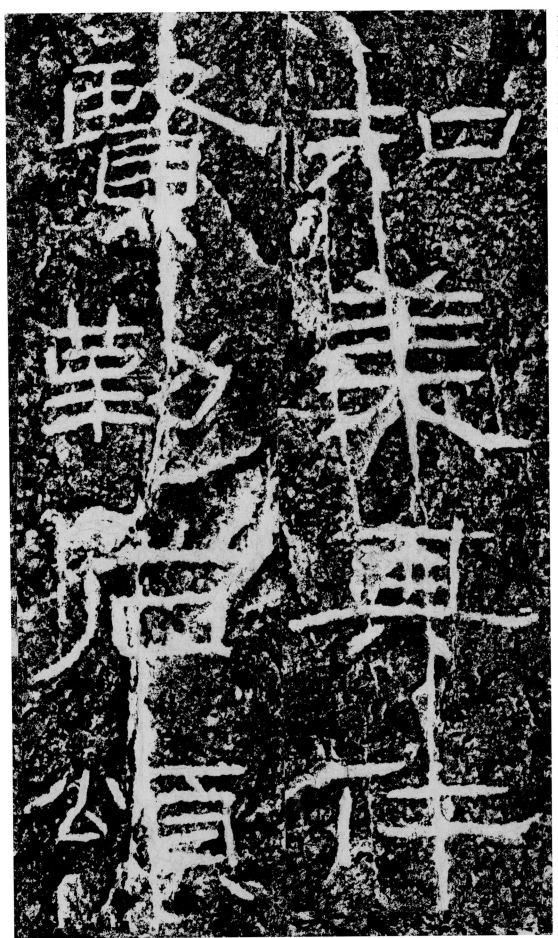

知 大 賢
美 力 勒
其 石
仁 頌 公

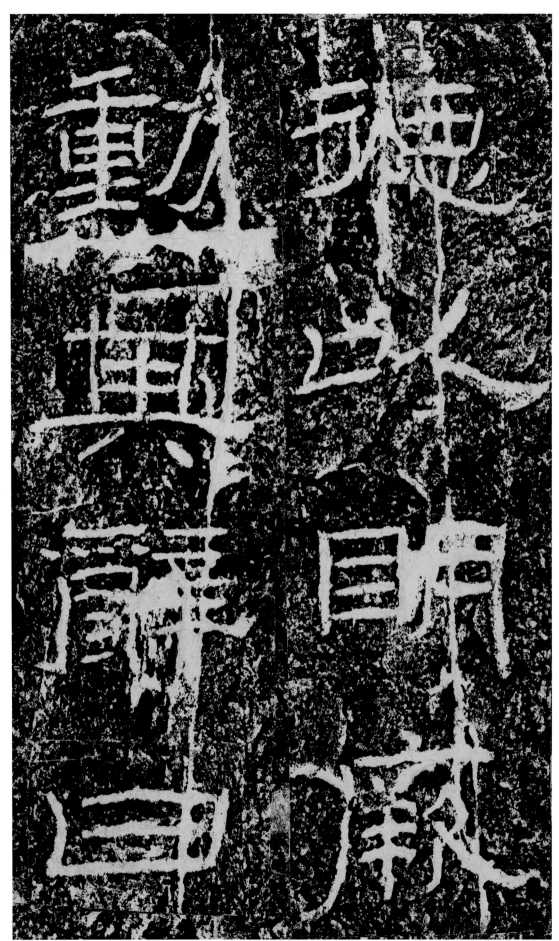

德乃勳

人以其

月明辟

廉曰廈

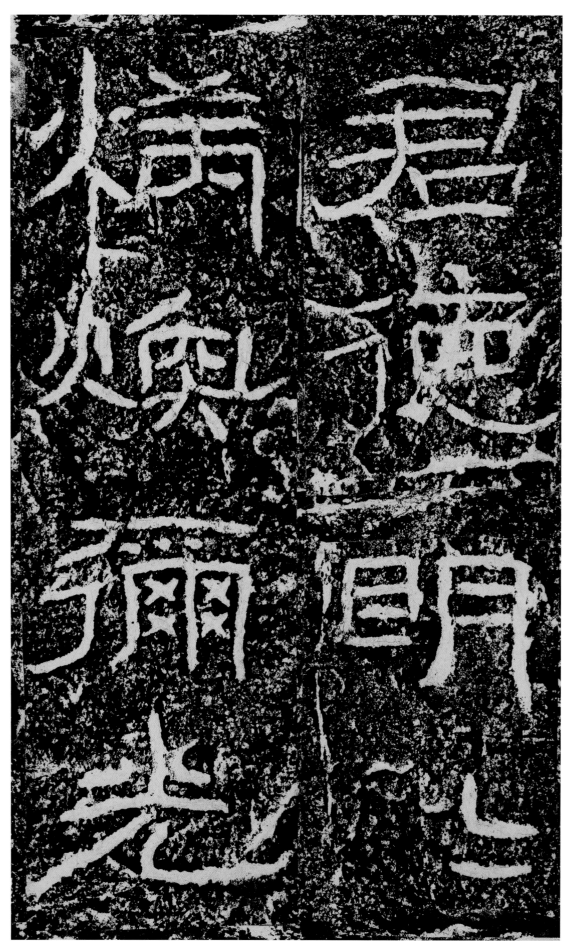

君德明

熲德明

炳煥彌光

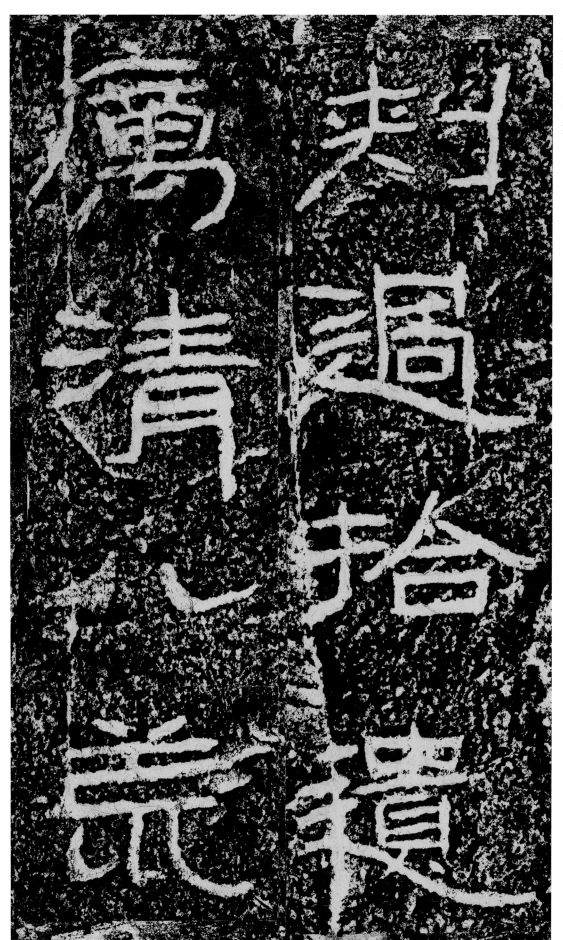

剌夷腐

過清

拾扐八

遺合荒

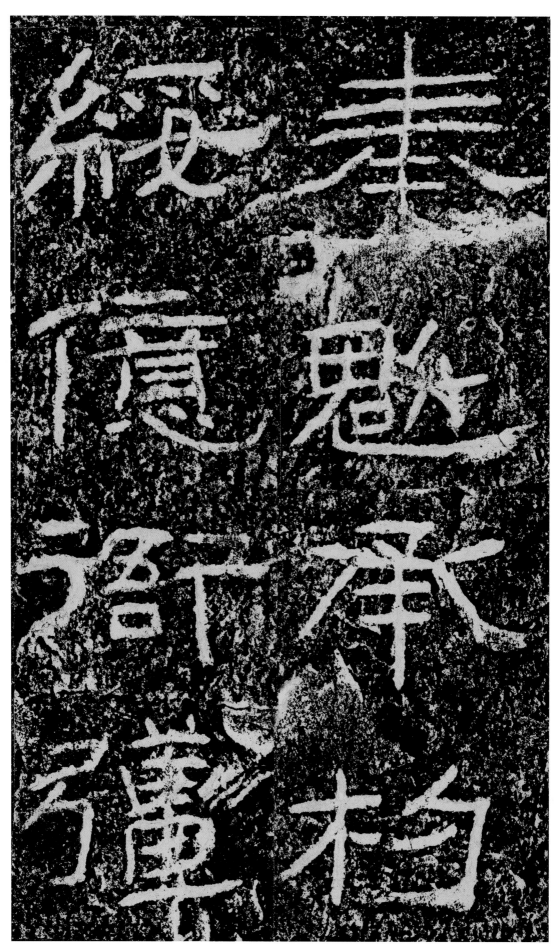

奉綏

魁憶

承徛

杓彊

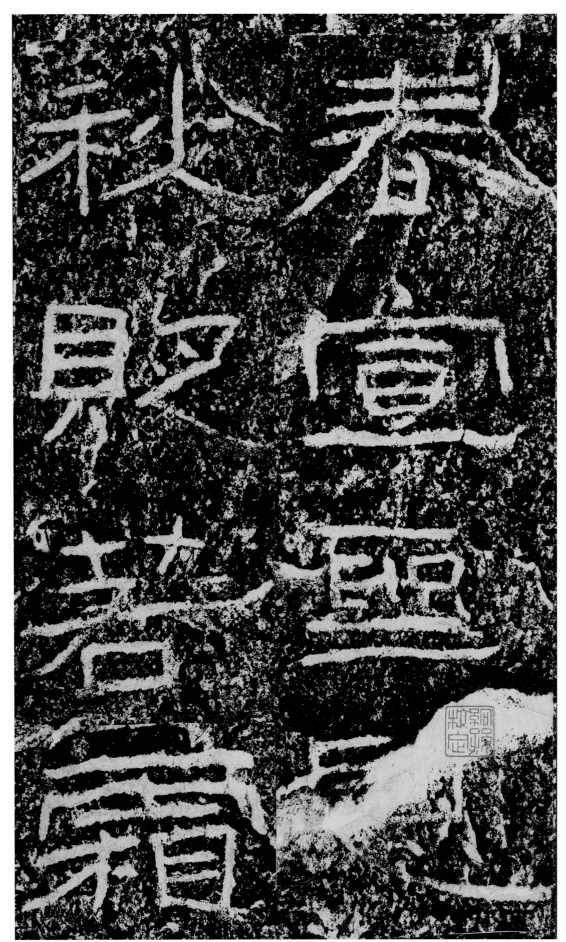

春宣聖恩

秋火宜之

貶若霜

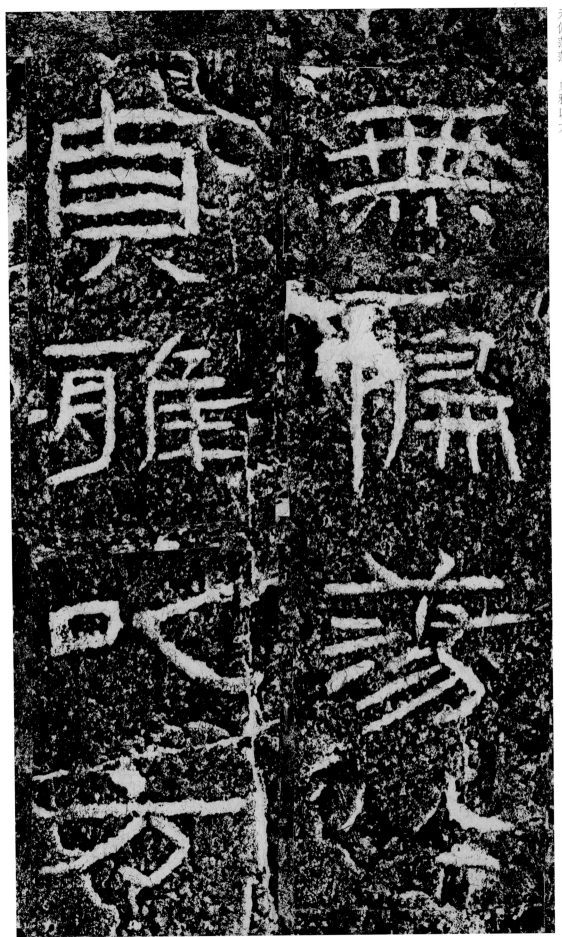

無偏蕩方

貞雅呔

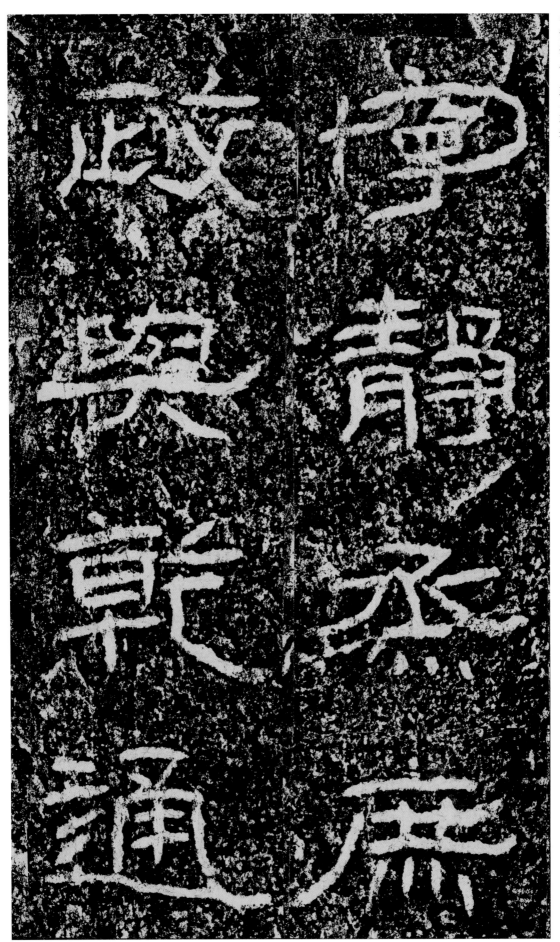

寧　政

静　與

燕　乾

庶　通

朝南夷匡唐主官醩礼凴

輔
主
匡
君

循
禮
有
常

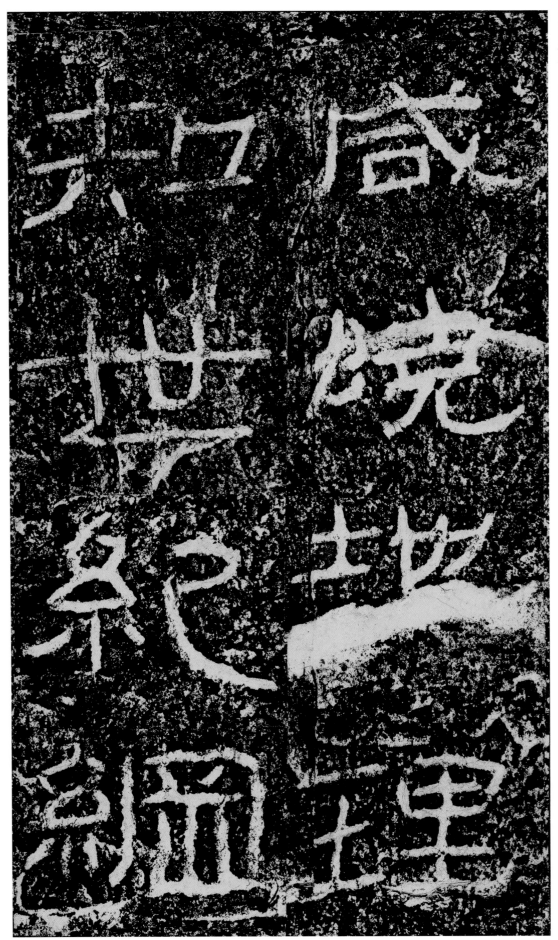

咸晓地理
知世纪纲

咸知夫
曉世
地紀
理細

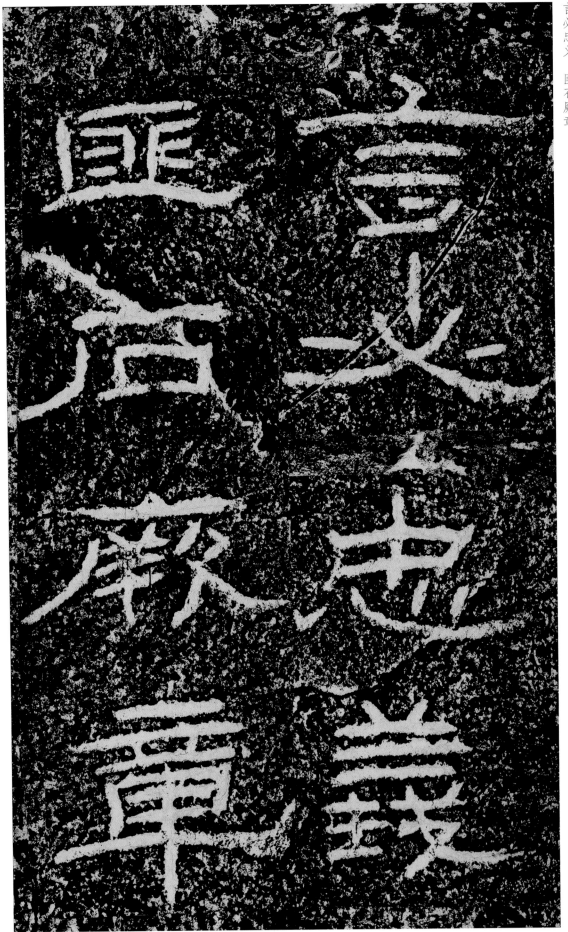

言必忠義

匪石廞車

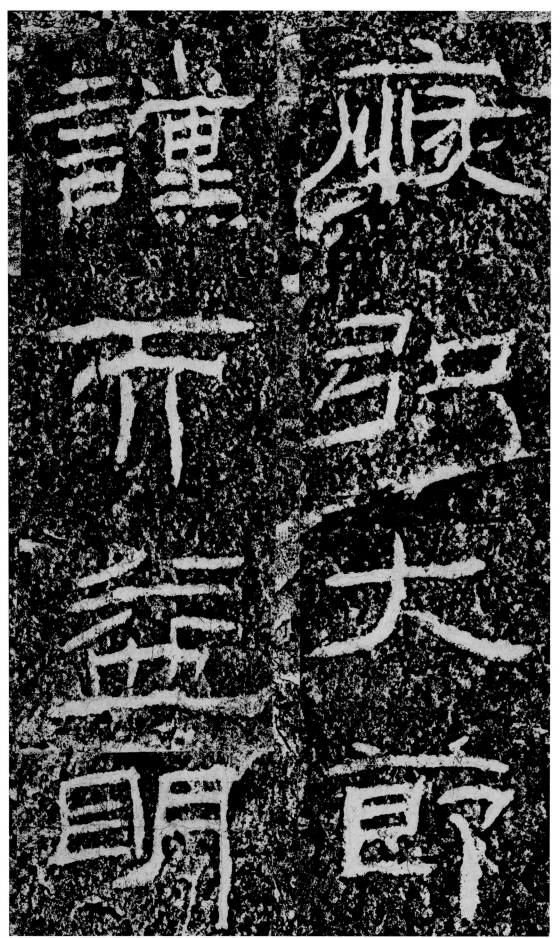

疾　弘　口
黨　不　大　節
讜　益　明

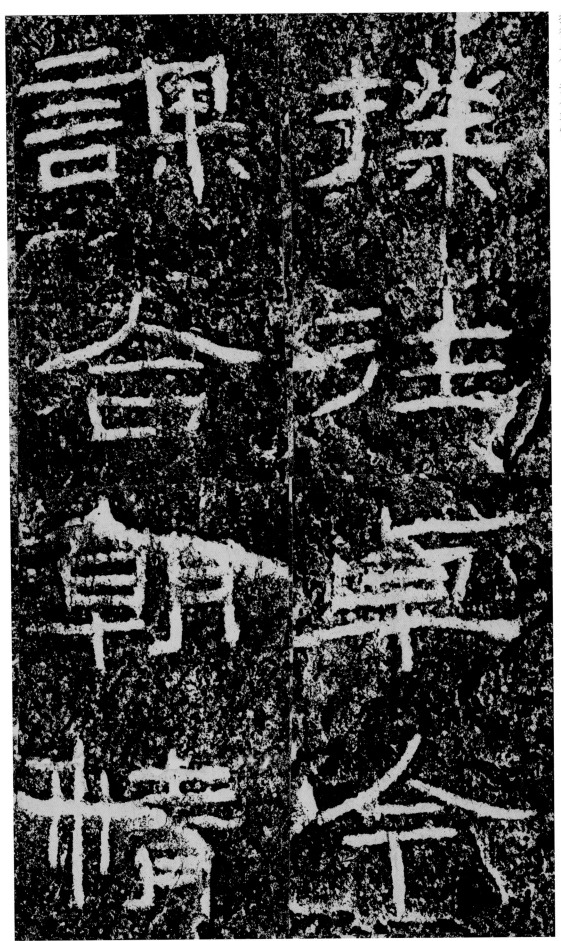

撲往主

課合朝卓月

章朝情令

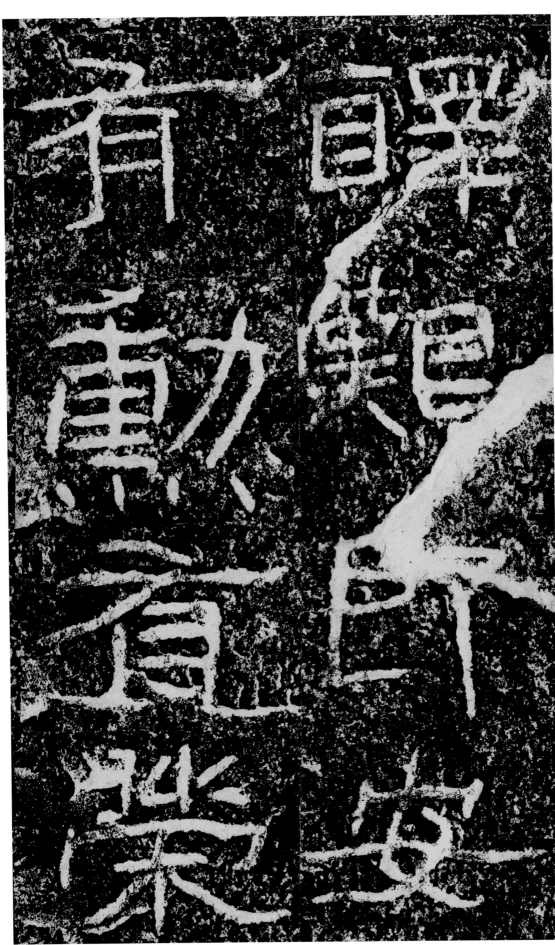

釋　目　有

罪　艱　勳

艮　卽　有

安　榮

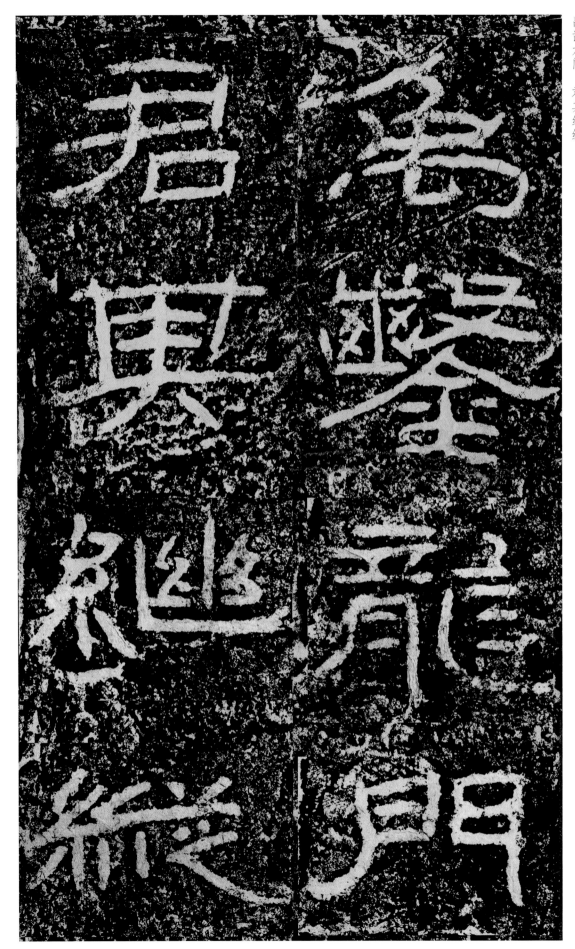

禹君

鑿其

龍繼

門緃

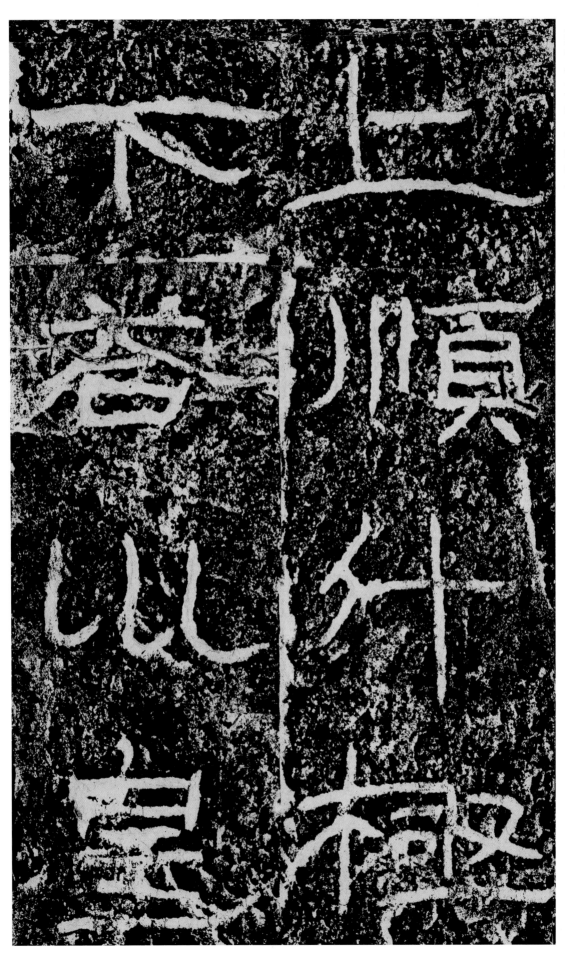

上順貞

下荅升

　　極

　以

　皇

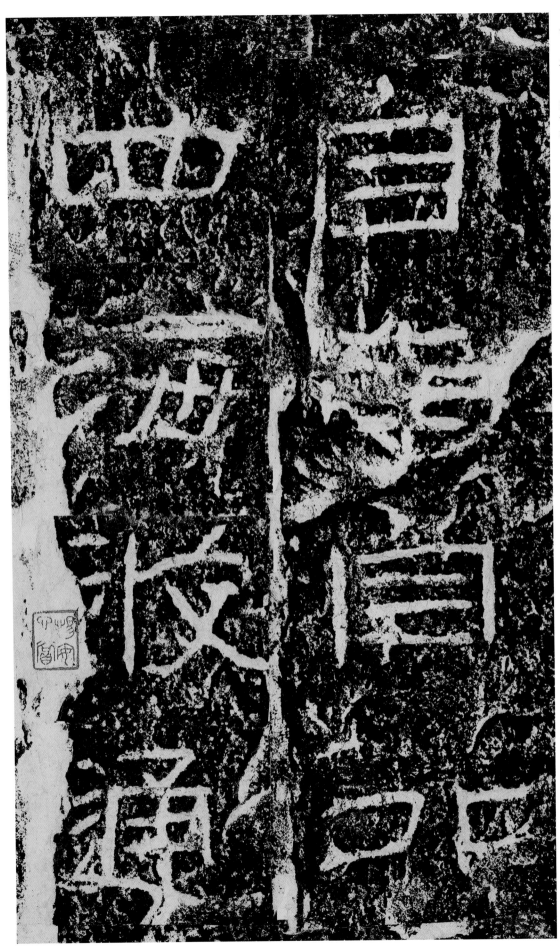

四　自

海　南

波　自

通　北

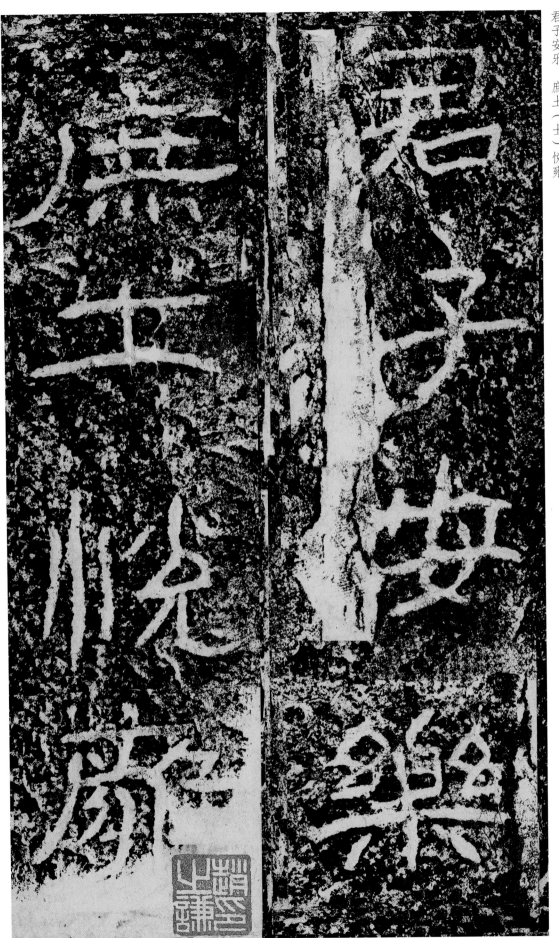

庶　君

士　子

悦　安

廱　樂

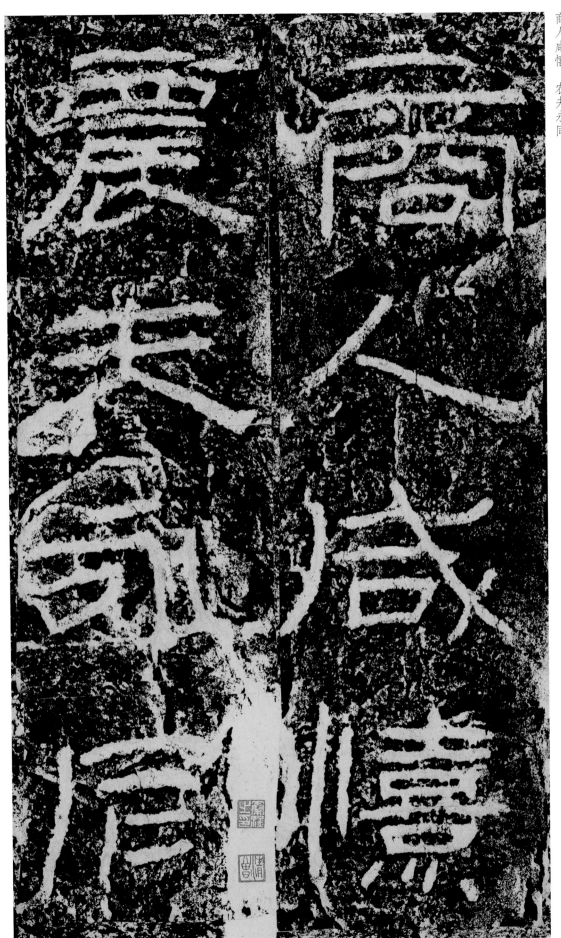

震　商

夫　人

永　咸

同　川　喜

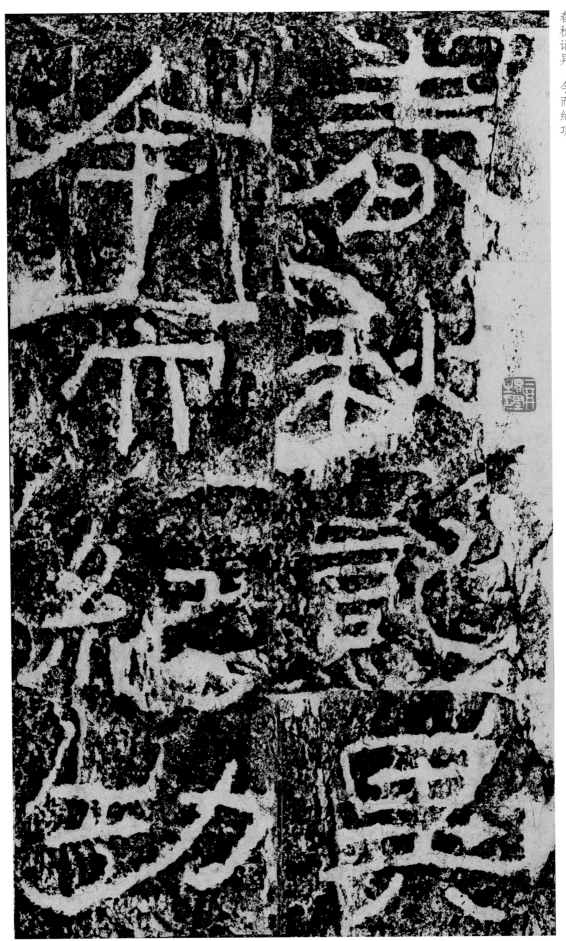

春火異

秋記功

今不紀

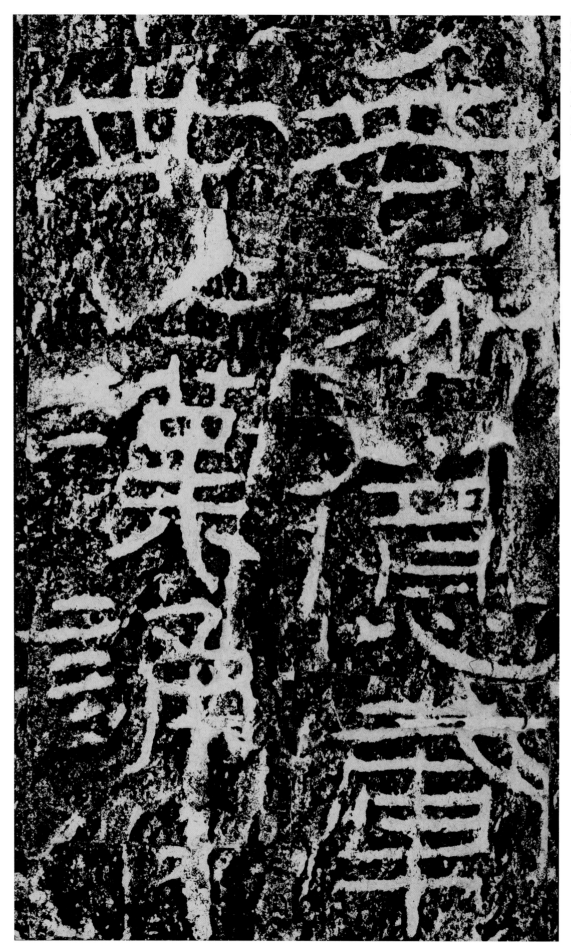

垂世
不泳嘆
意億誦
載

序曰明哉

仁知豫識

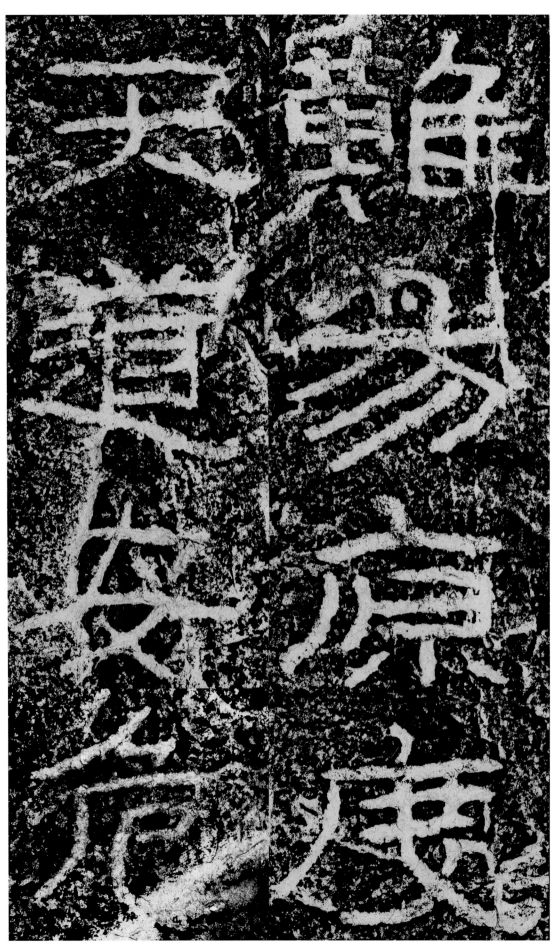

難天

易道

凉安

度危

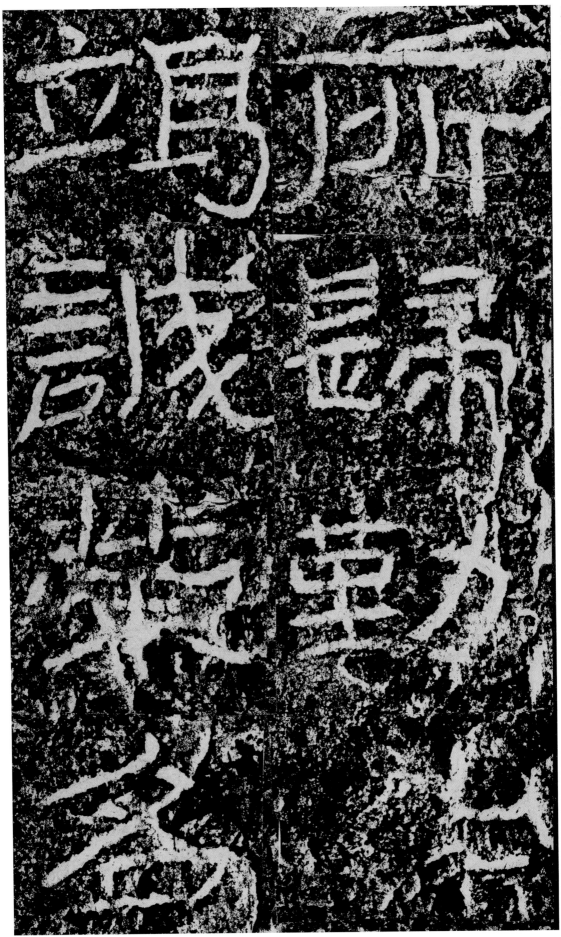

所歸勤

胡顯董

立誠榮名

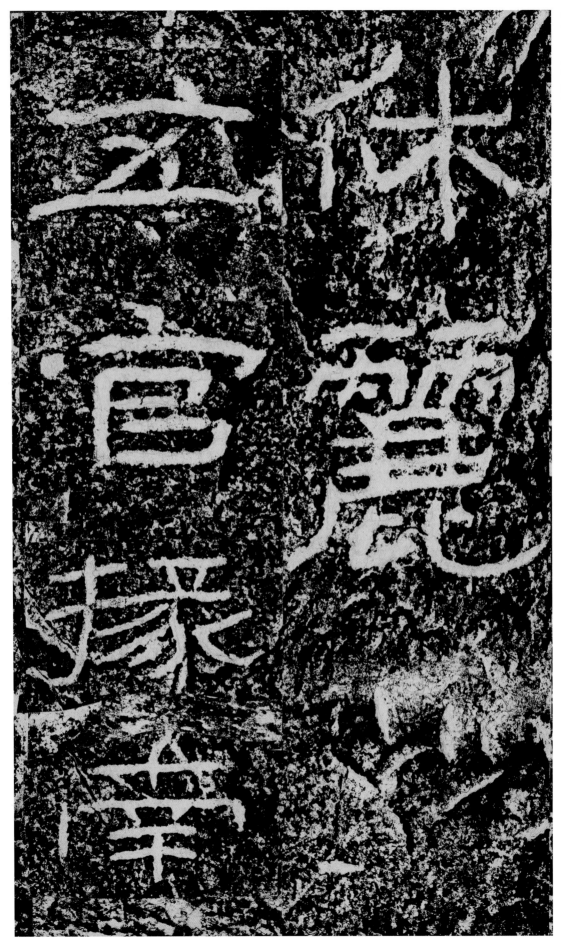

休麗

至官豫南

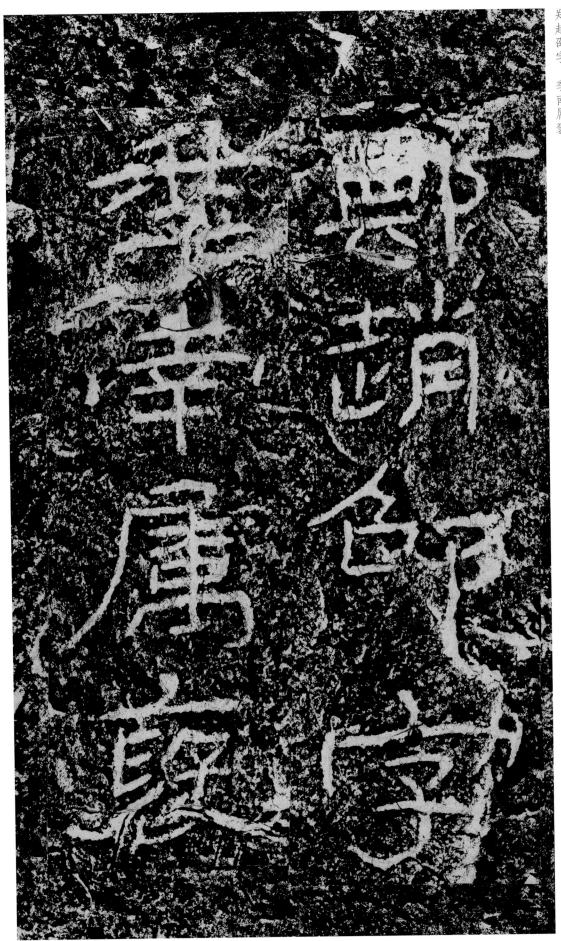

鄭李

趙南

郡屬

字褒

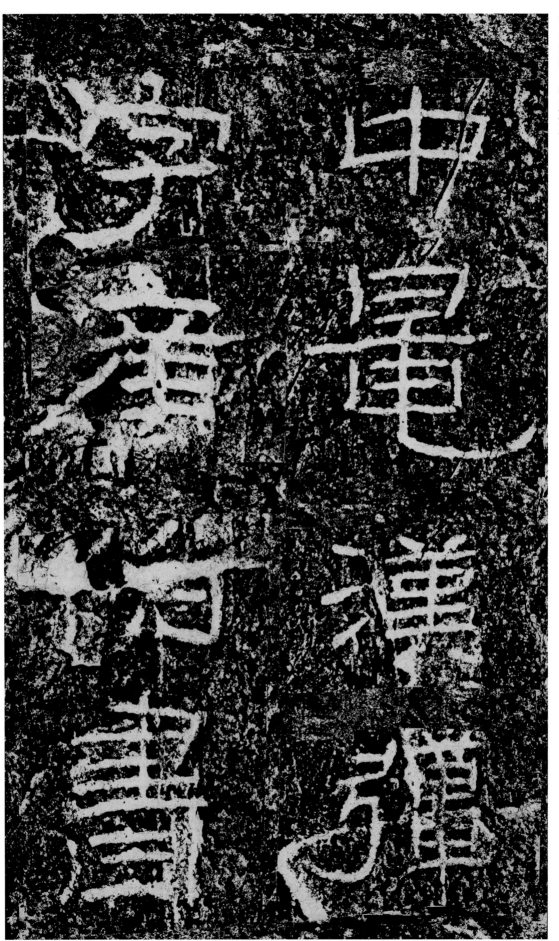

中黽予
產電子
伯產
書強

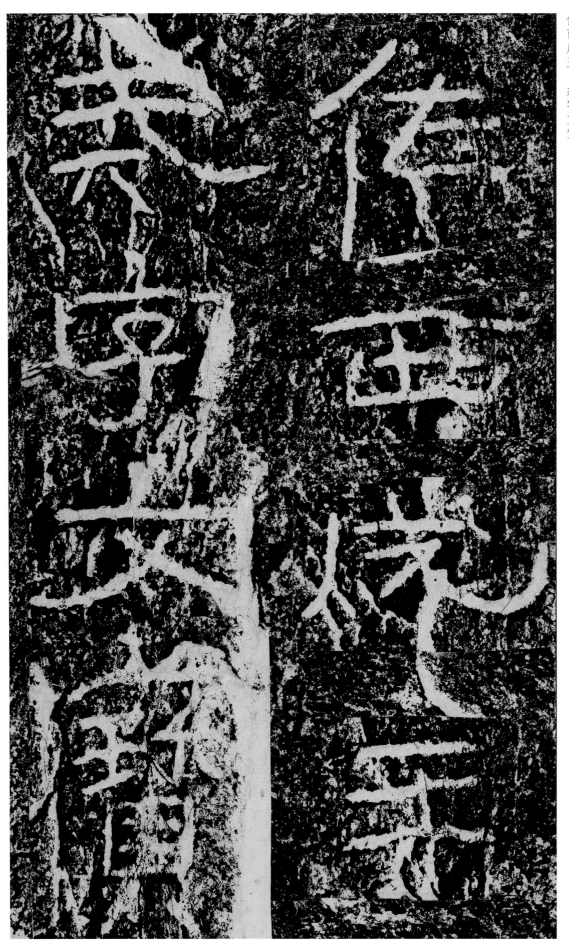

佐西成王

武字文寶

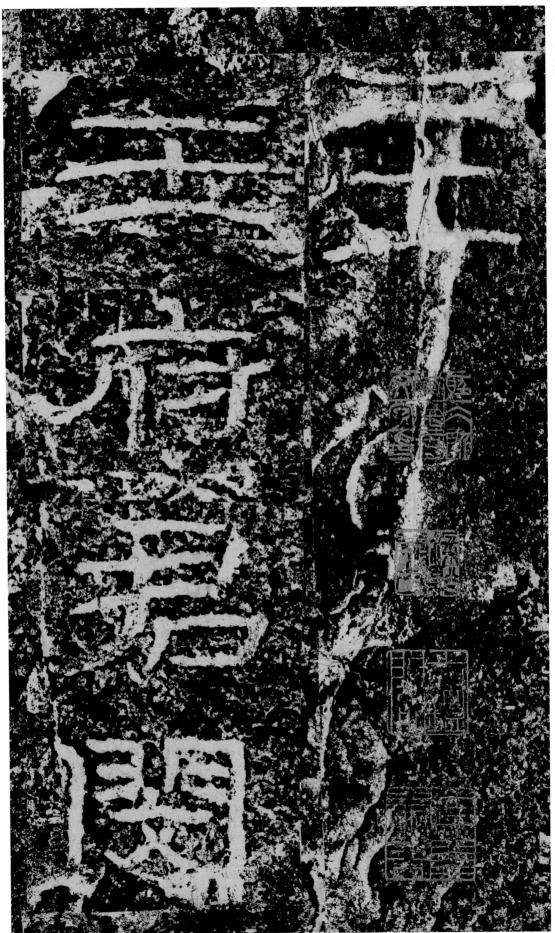

王府君闕

右　道　忍　難

六　賈　大　郡

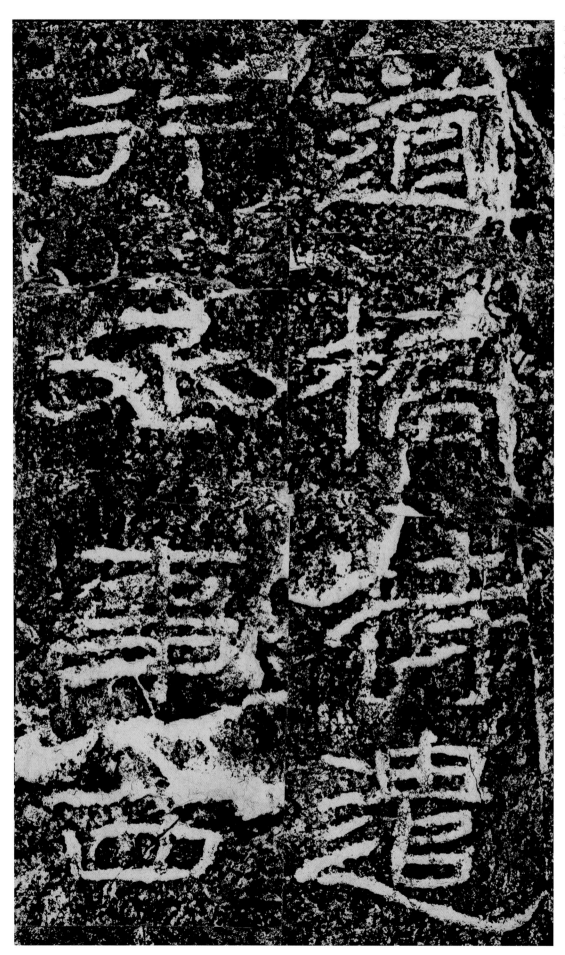

道橋特遣

行丞事西

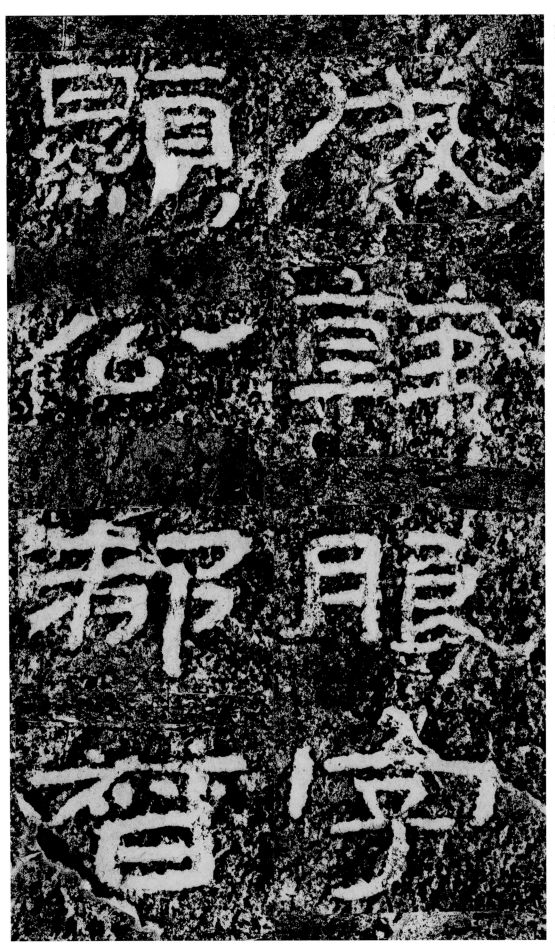

顯頁戊

公辛南

都月良

賢字

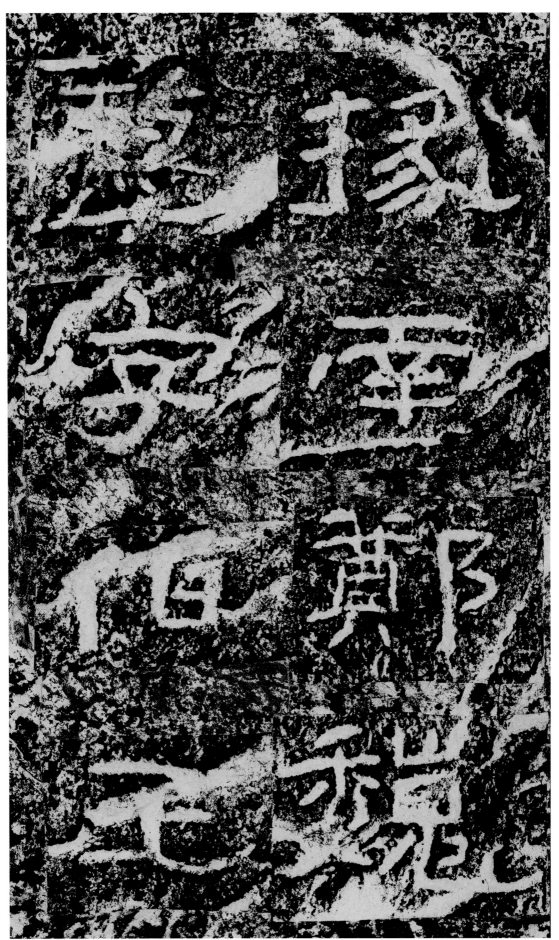

援南鄭魏

整字伯玉

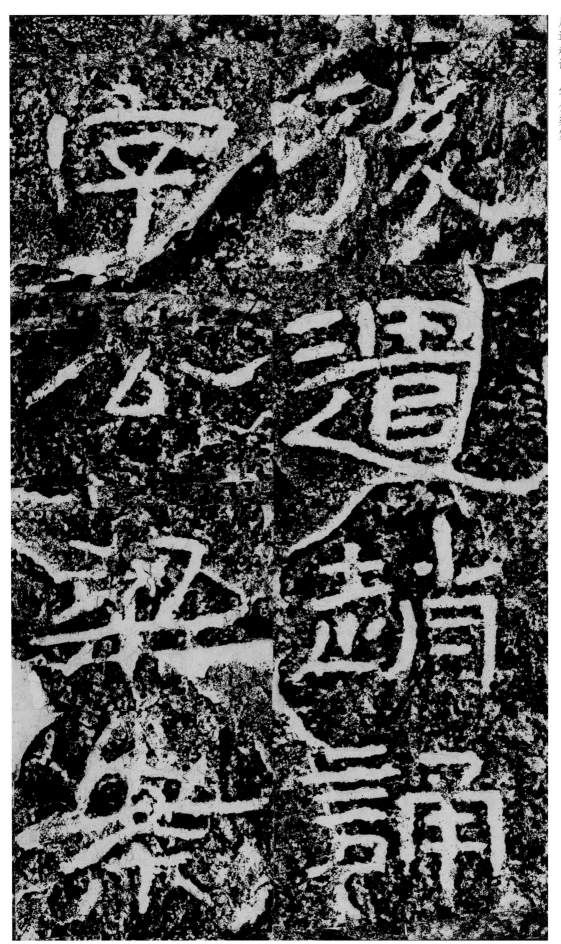

後字公梁案
遣趙志誦

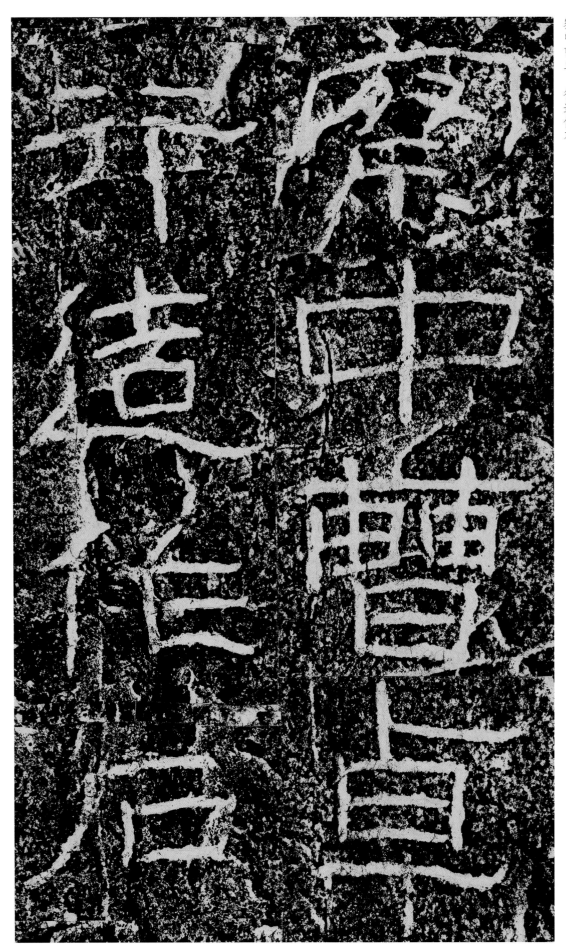

察中曹卓　行造作石

一五四

察中曹卓
于造作石

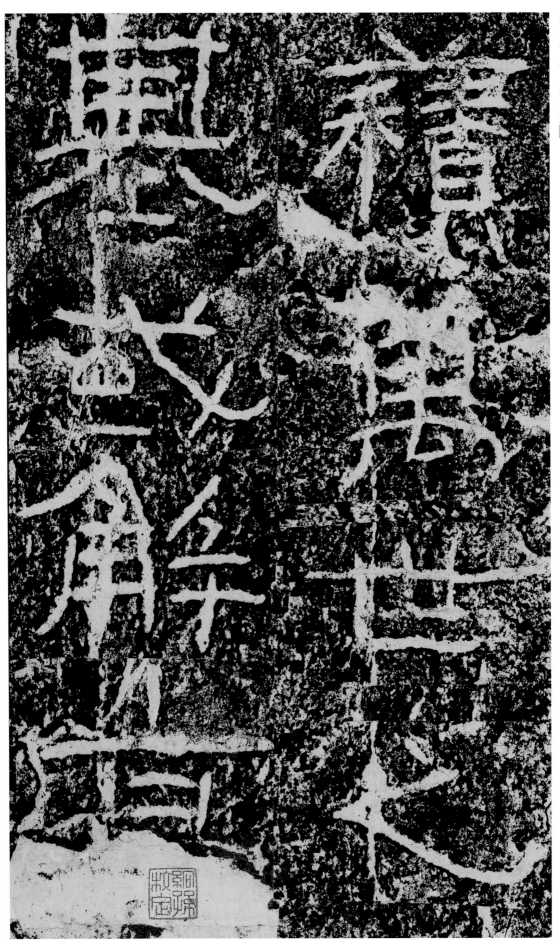

積萬世之

基或解高

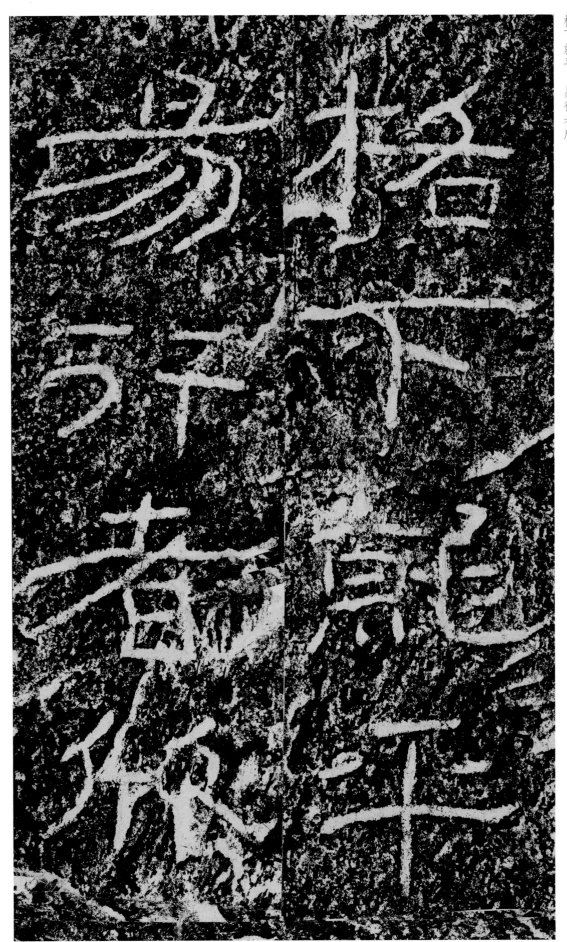

格下就平

象行者依

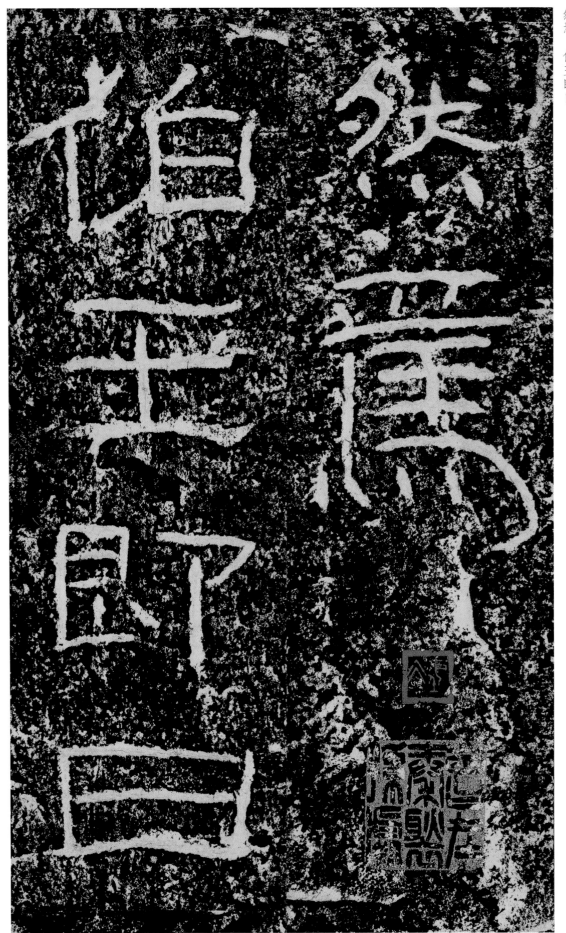

然焉　伯玉即日

一六〇

伯玉即然曰篤

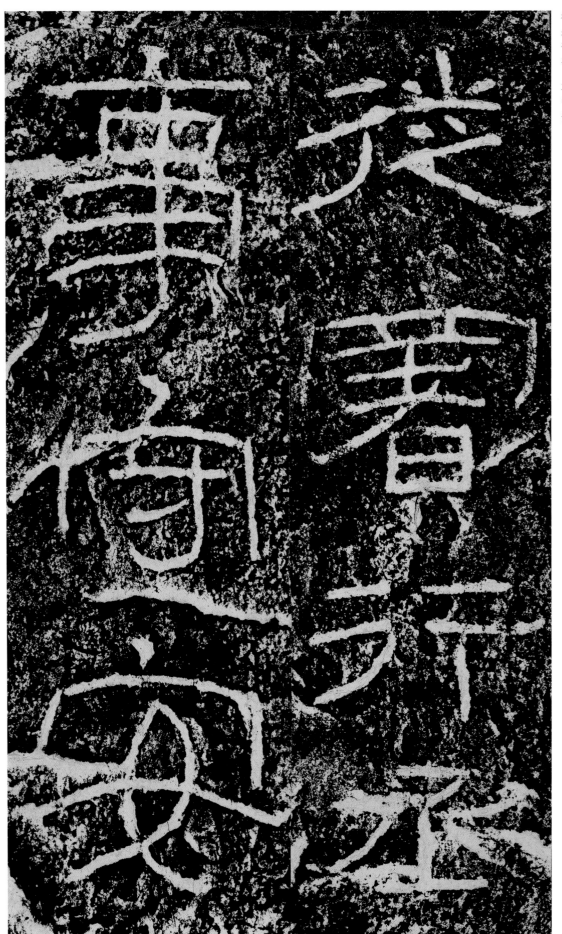

事從

宇署

安行

丞

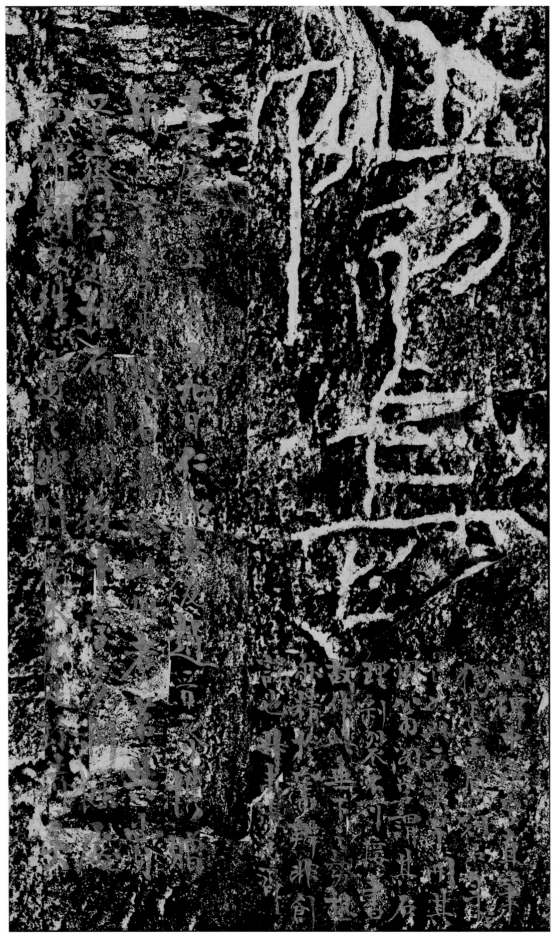

陽長

辛酉八月十一日詹玉官

齋集成服題

图书在版编目（ＣＩＰ）数据

　　何绍基临石门颂 / 江吟主编. -- 杭州 ： 西泠印社
出版社，2020.3（2023.7重印）
　　（名家临名碑）
　　ISBN 978-7-5508-2986-2

　　Ⅰ．①何… Ⅱ．①江… Ⅲ．①隶书－碑帖－中国－清
代 Ⅳ．①J292.26

　　中国版本图书馆CIP数据核字(2020)第024152号

名家临名碑

墨韵

何绍基临石门颂

江　吟　主编

出 品 人　江　吟
品牌策划　来晓平
责任编辑　谭贞寅
责任出版　李　兵
责任校对　刘玉立
装帧设计　戎选伊
出版发行　西泠印社出版社
　　　　　（杭州市西湖文化广场三十二号五楼　邮政编码　三一〇〇一四）
经　　销　全国新华书店
制　　版　杭州集美文化艺术有限公司
印　　刷　浙江海虹彩色印务有限公司
开　　本　八八九毫米乘一一九四毫米　十六开
字　　数　一〇〇千
印　　张　十点五
印　　数　三〇〇一—四〇〇〇
书　　号　ISBN 978-7-5508-2986-2
版　　次　二〇二〇年三月第一版　二〇二三年七月第二次印刷
定　　价　玖拾元